广告设计技术与应用案例解析

张琳 编著

清华大学出版社

北京

内 容 简 介

本书内容以广告设计实操为主，软件理论介绍为辅，全面系统地讲解了广告设计的方法与技巧。书中用通俗易懂的语言、图文并茂的形式对Photoshop、Illustrator和InDesign三大设计软件的综合应用进行了全面细致的剖析。

全书共9章，遵循由浅入深，从基础知识到案例进阶的学习原则，逐一对广告设计、图形设计软件、图像处理软件等知识进行讲解，同时还对广告设计中的宣传页广告、海报广告、广告展架、户外广告、宣传画册，以及包装广告的设计要点与方法进行讲解。

全书结构合理、内容丰富、易学易懂，既有鲜明的基础性，也有很强的实用性。本书既可作为高等院校相关专业学生的教学用书，又可作为培训机构及图形设计爱好者的参考用书。

图书在版编目（CIP）数据

广告设计技术与应用案例解析 / 张琳编著. —北京：清华大学出版社，2024.1
ISBN 978-7-302-65248-9

Ⅰ.①广…　Ⅱ.①张…　Ⅲ.①广告设计—计算机辅助设计—图像处理软件—案例　Ⅳ.①J524.3-39

中国国家版本馆CIP数据核字（2024）第013121号

责任编辑：李玉茹
封面设计：杨玉兰
责任校对：徐彩虹
责任印制：刘海龙

出版发行：清华大学出版社
　　　　网　　　　址：https://www.tup.com.cn，https://www.wqxuetang.com
　　　　地　　　　址：北京清华大学学研大厦A座　　　　邮　　编：100084
　　　　社 总 机：010-83470000　　　　邮　　购：010-62786544
　　　　投稿与读者服务：010-62776969，c-service@tup.tsinghua.edu.cn
　　　　质 量 反 馈：010-62772015，zhiliang@tup.tsinghua.edu.cn
　　　　课 件 下 载：https://www.tup.com.cn，010-62791865
印 装 者：北京嘉实印刷有限公司
经　　销：全国新华书店
开　　本：185mm×260mm　　　　印　　张：15.5　　　　字　　数：387千字
版　　次：2024年3月第1版　　　　印　　次：2024年3月第1次印刷
定　　价：79.00元

产品编号：102727-01

前　言

广告设计是按照广告创意、策划要求及宣传主题，将表现广告内容的画面、色彩、文字等以合适的风格组合起来。其中，Illustrator软件主要负责图形元素的设计，精细的矢量图形可以无限放大，且不变色。Photoshop软件负责图像元素的处理，可以使画面的色彩更加丰富、逼真。InDesign软件则主要用于版式设计，在具体的应用中可以充分发挥每个软件的优点，各取所长。

根据设计需求，用户可在Illustrator软件中设计矢量图形，然后调入Photoshop、InDesign等设计软件作进一步的完善和加工。同时，也可将AI、JPG等文件导入至Photoshop软件中进行编辑，从而节省了用户制图的时间，提高了设计效率。随着软件版本的不断升级，目前Photoshop、Illustrator等软件技术已逐步向智能化、人性化、实用化方向发展，旨在让设计师将更多的精力和时间都用在创新上，以便给大家呈现出更完美的广告设计作品。

在党的二十大精神的指引下，本书贯穿"素养、知识、技能"三位一体的教学目标，从"爱国情怀、社会责任、法治思维、职业素养"等维度落实课程思政；提高学生的创新意识、合作意识和效率意识，培养读者精益求精的工匠精神，弘扬社会主义核心价值观。

内容概要

全书共分9章，各章的内容如下。

章　节	内容导读	难点指数
第1章	主要介绍广告相关的知识、广告设计、常见的设计术语、广告设计应用软件以及广告的后期输出等	★★☆
第2章	主要介绍广告设计中图像元素的处理，包括基础知识、图形的绘制与填充、文本的创建与编辑、图像的抠取与合成、图像的色彩调整、图像的特效应用等	★★★
第3章	主要介绍广告设计中图形元素的设计，包括基础知识、基础图形的绘制与填充、路径的绘制与编辑、对象的选择与变换、文本的创建与编辑，以及特效与样式的添加等	★★★
第4章	主要介绍宣传页广告设计，包括宣传页基础知识和宠物店活动宣传页案例的设计解析	★★☆
第5章	主要介绍海报广告设计，包括海报基础知识和禁毒主题海报案例的设计解析	★★☆
第6章	主要介绍广告展架设计，包括广告展架基础知识和瑜伽垫活动易拉宝案例的设计解析	★★☆
第7章	主要介绍户外广告设计，包括户外广告基础知识和家居软装灯箱广告案例的设计解析	★★☆
第8章	主要介绍宣传画册设计，包括宣传画册基础知识和烘焙类宣传画册案例的设计解析	★★★
第9章	主要介绍包装广告设计，包括包装广告基础知识和茶叶罐包装案例的设计解析	★★★

选择本书的理由

本书采用"案例解析＋理论讲解＋实战演练＋课后练习＋拓展赏析"的结构进行编写，其内容由浅入深，循序渐进。让读者带着疑问去学习，并从实践应用中激发学生的学习兴趣。

1）专业性强，知识覆盖面广

本书主要围绕广告设计行业的相关知识点展开讲解，并对不同类型的案例制作进行解析，让读者了解并掌握该行业的一些基础知识与设计要点。

2）带着疑问学习，提升学习效率

本书先对案例进行解析，再针对案例中的重点工具进行深入讲解。让读者带着问题去学习相关的理论知识，从而有效地提升学习效率。此外，本书所有的案例都经过了精心设计，读者可将这些案例应用到实际工作中。

3）行业拓展，以更高的视角看行业发展

本书在每章结尾安排了"拓展赏析"版块，旨在让读者掌握了本章相关技能后，还可了解到行业中一些有趣的设计方案与设计技巧，从而开拓思路。

4）多软件协同，呈现完美作品

一个优秀的设计方案，通常是由多个软件共同协作完成的，广告设计也不例外。在本书编写时，添加了Photoshop软件、Illustrator软件，即图形设计和图像处理软件的介绍，让读者可以根据需要选择最合适的软件进行操作。

本书的读者对象

- 从事广告设计的工作人员。
- 高等院校相关专业的师生。
- 培训班中学习广告设计的学员。
- 对平面设计有着浓厚兴趣的爱好者。
- 想通过知识改变命运的有志青年。
- 掌握更多技能的办公室人员。

本书由张琳编写，在编写过程中作者力求严谨细致，但由于时间与精力有限，疏漏之处在所难免，望广大读者批评指正。

编　者

索取课件与教案

目 录

第1章 广告设计知识概述

广 告 设 计

第2章 广告设计之图像元素的处理

第3章　广告设计之图形元素的设计

广告设计

宣传页广告设计——
"喵喵窝"宠物店活动宣传页

海报广告设计——
禁毒主题公益海报

第6章

广告展架设计——
瑜伽店女神季活动易拉宝

广告设计

第7章

户外广告设计——
家居软装灯箱广告

广告设计

第8章 宣传画册设计——烘焙类宣传画册

第**9**章 **包装广告设计——**
茶叶罐包装设计

第1章

广告设计知识概述

内容导读

　　广告之所以存在是有其特殊意义的，它可以传达出平面的信息、品牌、形象，从而吸引消费。本章将针对零基础的学员，讲解广告设计的相关知识点，包括广告的基本概念、广告的构成要素、广告设计的形式与类别、广告设计的视觉元素、常见的设计术语、广告设计应用软件及广告的后期输出等相关知识。

思维导图

1.1 广告相关知识

在学习广告设计之前，首先要了解广告的相关知识，包括广告的基本概念、构成要素、传播特点以及宣传载体。

1.1.1 广告的基本概念

广告，从字面上理解就是广而告之，向社会广大群众告知某件事物。广告就其含义来说，分为广义的广告和狭义的广告。

广告包括商业广告和公益广告。其中，公益广告是指不以盈利为目的广告，例如政府广告，政党、教育、文化、市政、社会团体等方面的启事、声明等，如图1-1所示。狭义的广告就是指以盈利为目的的广告。通常指商业广告，主要是推广商品或提供服务，以付费的方式通过广告媒体向消费者或用户传播商品或服务信息的手段，如图1-2所示。

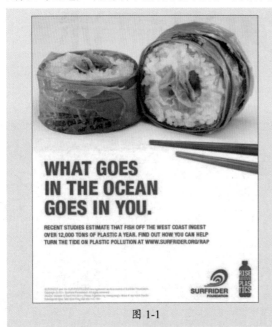

图 1-1

图 1-2

1.1.2 广告的构成要素

广告的五大构成要素分别是：广告主、广告媒介、广告费用、广告信息和广告受众。

- **广告主**：广告系统的主体要素，亦称广告客户，一般是指商品或服务的提供者。广告主是广告系统得以存在和发展的原始动力。
- **广告媒介**：指传播广告信息的媒介物，是广告传播的手段。媒介是广告主和消费者信息沟通的桥梁。
- **广告费用**：指广告主支付给广告代理和媒体的费用。它可以使广告主和广告媒介之间形成相互制约的经济关系。
- **广告信息**：广告信息是广告的内涵要素。它包括两个基本方面，即实体内涵和形象内涵。其中，实体内涵是指广告所要传达的主要内容，包括商品信息、服务信息、

观念信息等，有助于吸引消费者注意，并形成记忆，是消费行为的指导性资料。形象内涵则是指经过广告主和广告商观念加工后的商业形象信息。

- **广告受众**：指广告信息的接收者，它是广告活动的终点所在，也是广告进行劝说的主要对象。

1.1.3　广告的传播特点

广告的本质是营销传播，主要通过内容、媒体影响消费者，促使消费者去消费。广告不同于一般的大众传播和宣传活动，主要表现在以下几个方面。

- 广告是一种传播工具，将某一项商品的信息，由该商品的生产或经营机构（广告主）传送给用户和消费者。
- 广告可分为公益广告（免费）和商业广告（付费）。
- 广告进行的传播活动是带有说服性的。
- 广告是有目的、有计划、连续的。
- 广告不仅对广告主有利，而且对目标对象也有好处，它可以使用户和消费者得到有用的信息。

1.1.4　广告的宣传载体

广告的宣传载体一般有报刊、广播、电视、电影、路牌、橱窗、印刷品、霓虹灯等。广告的宣传载体是以某种商品的标签、包装或产品外观本身（包括其标签、袋、盒、瓶、箱、桶、杯，甚至瓶盖）为其他类别的商品或服务做广告宣传的广告形式，通过该商品本身的市场流通渠道，使其附带的广告信息精确地到达目标受众。图1-3、图1-4所示分别为不同宣传载体的广告。

图 1-3　　　　　　　　　　　　　　　　　　图 1-4

1.2　了解广告设计

广告设计是广告的主题、创意、语言文字、形象、衬托五个要素的组合安排，其最终目的就是通过广告来吸引消费者注意。

1.2.1　广告设计的形式与类别

广告是一种信息传递的形式，它通过媒介来介绍商品或告示内容。当今社会，广告形式众多，它所借用的媒体也是多种多样，其中以媒介应用广泛、制作简单的平面广告在生活中最常见。根据不用的需求和标准，可以将广告划分为不同的类别，具体如下。

1. 根据传播媒介分类

- **印刷类广告：** 包括印刷品广告和印刷绘制广告。印刷品广告包括报纸广告、杂志广告、图书广告、招贴/海报广告、传单广告、产品目录、组织介绍等；印刷绘制广告包括墙壁广告、路牌广告、车身广告、包装广告、挂历广告等。
- **电子类广告：** 主要有广播广告、电视广告、电影广告、网络广告、电子显示屏幕广告、霓虹灯广告等。
- **实体类广告：** 主要有实物广告、橱窗广告、赠品广告等。

2. 根据投放地点分类

- **销售现场广告：** 指设置在销售场所内外的广告，包括橱窗广告、货架陈列广告、室内外彩旗广告、卡通式广告、巨型商品广告。
- **非销售现场广告：** 指存在于销售现场之外的一切广告形式。

3. 根据广告内容分类

- **商业广告：** 商业广告是广告中最常见的形式，是广告学理论研究的重点对象。商业广告以推销商品为目的，向消费者提供商品信息的广告。
- **文化广告：** 指以传播科学、文化、教育、体育、新闻出版等为内容的广告。
- **社会广告：** 指提供社会服务的广告。例如社会福利、医疗保健、社会保险，以及征婚、寻人、挂失、招聘工作、住房调换等。
- **政府公告：** 指政府部门发布的公告，也具有广告的作用。例如，公安、交通、法院、财政、税务、工商、卫生等部门发布的公告性信息。

4. 根据广告目的分类

- **产品广告：** 指向消费者介绍产品的特性，直接推销产品，目的是打开销路、提高市场占有率的广告。
- **公共关系广告：** 指以树立组织的良好社会形象为目的，使社会公众对该组织增加信心，以提高该组织声誉的广告。

5. 根据表现形式分类

- **图片广告：** 主要包括摄影广告和信息广告。其表现为写实和创作形式。
- **文字广告：** 指以文字创意而表现广告诉诸内容的广告形式。文字广告能够给人以形象和联想的余地。
- **表演广告：** 指利用各种表演艺术形式，通过演员的艺术化渲染来达到广告目的的广告形式。
- **说词广告：** 指利用语言艺术和技巧来影响社会公众的广告形式。

●**综合性广告**：指把几种广告表现形式结合在一起，以弥补单一艺术形式不足的广告。

除上述分类之外，广告还有许多其他分类方法。如按场所界定，可将广告分为户外广告、户内广告和可携带式广告三种形态；按广告对公众的影响，可将广告分为印象型广告、说明型广告和情感诉说型广告；按广告在传播时间上的要求，广告可分为时机性广告、长期性广告和短期性广告等。

1.2.2　广告设计的视觉元素

广告设计的基本视觉元素为图形、文字和色彩。

1. 图形

图形能够形象地表现设计主题和设计创意，使受众更好地辨别并接收到所传递的信息，形成记忆并产生影响，如图1-5所示。

广告中的图形大致可分为抽象、具象和意象。抽象图形多用点、线、面的变化概括事物的特征，注意联想及形式感的塑造。具象图形相比抽象的图形，更有真实感和亲切感，可以激发人们的兴趣和购买欲望。意象图形受人的主观因素的影响，主要是用具象的形式表现不存在的形象，是抽象和具象的结合，如图1-6所示。

图 1-5 　　　　　　　　　　　　　图 1-6

2. 文字

文字是设计不可缺少的构成要素，是对广告主题中所传达意思的归纳和提示，起着画龙点睛的作用，能够更有效地传达作者的意图，表达设计的主题和构想理念，是对作品的一种完善和说明，如图1-7所示。

文字的排列组合、字体字号的选择和运用直接影响着版面的视觉传达效果。文字的排列组合可以左右人的视线，水平线使人们的视线左右移动，垂直线则使视线上下移动，斜线因有不安定的感觉，往往最能吸引观众的视线。合适的字号是设计者控制整个画面层

次、详略的关键。字体则表达了一种文字风格和审美情趣，选用不同的字体不仅可以准确地反映作品的主题意旨，还可以加强作品的时代感，达到形神合一。

3. 色彩

图形和文字都不能离开色彩的表现，色彩传达从某种意义来说是居第一位的。色彩传达的目的在于充分表现商品、企业的个性特征和功能，以适合商品消费市场的审美流行趋势。利用色彩设计的创意，造成一种更集中、更强烈、更单纯的形象，加深公众对广告信息的认知程度，达到信息传播的目的。

在色彩配置和色彩主调设计中，设计师要把握好色彩的冷暖对比、明暗对比、纯度对比等。色彩主调要保持画面的均衡、呼应和色彩的条理性，设计画面有明确的主色调，要处理好图形色和底色的关系，如图1-8所示。

图 1-7

图 1-8

1.2.3　广告设计的基本原则

广告设计的基本原则是根据广告的性质和目的而定的，针对广告设计所提出根本性、指导性的准则和观点。广告设计具体包括以下几种基本原则。

1. 真实性原则

真实性是广告的生命和本质，是广告的灵魂。作为一种负责任的信息传递，真实性原则始终是广告设计首要的和最基本的原则。首先，广告要保证宣传内容的真实性，要与产品或提供的服务相一致，不能为了追求销量故意夸大宣传内容。其次，广告的感性宣传也必须考虑真实性，无论在广告中如何艺术处理，都要与商品的自身特性相一致。最后，广告必须是真情实感的，切勿矫揉造作。

2. 关联性原则

广告是将产品或企业信息通过媒介传达给消费者的中间环节，需要对产品、企业、目标、媒介、广告想要达到的效果进行关联。如何在广告中体现关联原则呢？简单来说，就是在设计过程中时刻明白各个关联方的要求是什么，将这些要求的重叠部分在广告中体现出来即可。

3. 创新性原则

广告设计的创新性原则有助于塑造鲜明的品牌个性，可以让该品牌在众多竞争者中脱颖而出，强化品牌知名度，鼓励消费者选择该品牌。

在广告设计过程中要着力突出的是商品的个性形象，创意、造型、图案、色彩、语言、音乐等都要体现个性化的指导思想，才能创造出不同一般的富有个性的独特形象，增强广告的吸引力，从而在人们的脑海中留下深刻印象。

4. 形象性原则

产品形象和企业形象是品牌和企业以外的心理价值，是人们对商品品质和企业品位感情反应的联想。现代广告设计要重视品牌和企业形象的塑造。产品形象和企业形象在消费者的购买动机中占有重要地位，商品的心理价值就是品牌和个人印象，包括消费者对商品和企业的主观评价，它往往成为消费者购买行为的指南。

5. 感情性原则

感情是人们受外界刺激而产生的一种心理反应，人们的购买行动受感情因素的影响很大。在购买产品时，人们的心理活动规律通常为引起注意、产生兴趣、激发欲望、促成行动四个过程，这四个过程自始至终都充满感情因素。在广告设计过程中要充分运用感情性原则，尤其是某些具有浓厚感情色彩的广告主题，更是设计师不可忽略的表现因素。

1.2.4　广告设计的基本流程

广告设计的基本流程包括收集资料、分析资料、创意酝酿、灵感顿悟、创意验证。

1. 收集资料

收集资料是广告设计的前提，也可以理解为市场调研。这一阶段的核心是为广告创意收集、整理、分析信息、事实和材料。需要收集的资料有两种：特定资料和一般资料。

- **特定资料**：指与创意密切相关的产品、服务、消费者及竞争者等方面的资料。设计师通过对特定资料进行全面了解，发现产品或服务与目标消费者之间存在的关联性，从而产生广告创意。
- **一般资料**：创意者个人必须具备的知识和信息，这是进行广告创意的基本条件。无论创意者进行什么创意，都不会超出他的知识范畴。

2. 分析资料

分析资料是广告设计的分析研究与后期准备阶段。对收集来的资料进行分析、归纳和整理，从中找出商品或服务的特点与优势，然后找出最吸引消费者的地方，也可以从人性需求和产品特质的关联处寻求创意。

- 列出广告商品与同类商品都具有的属性。
- 分别列出广告商品和竞争商品的优势、劣势，通过对比分析，找出广告商品的竞争优势。
- 列出广告商品的竞争优势带给消费者的种种便利，即诉求点。
- 找出消费者最关心、最迫切需要的要求，即定位点。找到了定位点也就找到了广告

创意的突破口。

3. 创意酝酿

创意酝酿是广告设计的潜伏阶段。经过头脑风暴的洗礼后，若还没有找到满意的创意灵感，可以丢开广告概念，放松神经，去做一些轻松的事情，如涂鸦、拍照、听音乐或者睡觉等。

4. 灵感顿悟

灵感顿悟是广告设计创意产生的阶段。经过长期的酝酿、思考之后，脑中凌乱的创意素材受到某些事物的刺激或触发，在刹那间便会迸发出创意灵感，使人茅塞顿开。

5. 创意验证

创意验证是发展广告创意的阶段。创意灵感产生时，通常是模糊的、粗糙的，需要进一步调查验证和完善。将所有的创意元素关联起来，借用视觉元素进行制作，待客户确认设计稿后，最后确定传播媒介进行宣传。

1.3 常见的设计术语

在入门学习阶段，首先需要掌握一些常见的设计术语，这样有助于读者对软件进一步学习。

1.3.1 位图和矢量图

计算机记录数字图像的方式有两种：一种是用像素点阵方法记录，即位图；另一种是通过数学方法记录，即矢量图。

1. 位图

位图图像又称点阵图像，是由许多像素组成的。这些不同颜色的点按一定的次序排列，就组成了色彩斑斓的图像，如图1-9所示。当把位图图像放大到一定程度显示时，就会失真，然后显示一个个小的方块像素，如图1-10所示。位图的优点是可以表现色彩的变化和颜色的细微过渡，产生逼真的效果；缺点是在保存时需要记录每一个像素的位置和颜色值，会占用较大的存储空间。

图 1-9

图 1-10

2.矢量图

矢量图又称向量图，内容以线条和颜色块为主，如图1-11所示。由于其线条的形状、位置、曲率和粗细都是通过数学公式进行描述和记录的，因此矢量图与分辨率无关，能以任意大小输出，不会遗漏细节或降低清晰度，更不会出现锯齿状的边缘现象，如图1-12所示，而且图像文件所占的磁盘空间也很少，非常适合网络传输。

图 1-11

图 1-12

1.3.2 像素和分辨率

像素是构成图像的最小单位，是图像的基本元素。若把影像放大数倍，就会发现这些连续色调其实是由许多色彩相近的小方点组成的，如图1-13、图1-14所示。这些小方点就是构成影像的最小单位"像素（pixel）"。图像像素点越多，色彩信息越丰富，效果就越好。

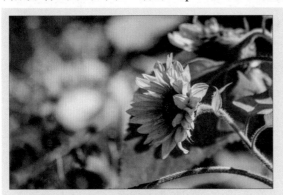

图 1-13

图 1-14

分辨率对于数字图像的显示及打印等方面，都起着至关重要的作用，常以"宽×高"的形式来表示。一般情况下，分辨率分为图像分辨率、屏幕分辨率和打印分辨率。

1）图像分辨率

图像分辨率是指图像中每单位长度含有的像素数目，如图1-15所示，通常用"像素/英寸"和"像素/厘米"来表示。分辨率高的图像比相同打印尺寸的低分辨率图像包含更多的像素，因此图像会更加清楚、细腻。

2）屏幕分辨率

屏幕分辨率是指屏幕显示的分辨率，即屏幕上显示的像素个数。常见的屏幕分辨率类型

有1920×1080像素、1600×1200像素、640×480像素。在屏幕尺寸相同的情况下，分辨率越高，显示效果就越精细、越细腻。在计算机的显示设置中会显示推荐的显示分辨率，如图1-16所示。

图 1-15 图 1-16

3）打印分辨率

打印分辨率又称输出分辨率，是指在打印输出时横向和纵向两个方向上每英寸最多能够打印的点数，通常以"点/英寸"即dpi(dot per inch)表示。大部分打印机的分辨率为300～600 dpi。

1.3.3 图像的色彩模式

色彩模式是指同一属性下的不同颜色的集合。它能方便用户使用各种颜色，而不必在反复使用时对颜色进行重新调配。常用的色彩模式包括：RGB模式、CMYK模式、HSB模式、Lab模式、位图模式、灰度模式和索引模式等。每一种模式都有自己的优缺点及适用范围，并且各种模式之间可以根据处理图像工作的需要进行转换。

❶ RGB 模式

RGB模式为一种加色模式，是最基本、使用最广泛的色彩模式。绝大多数可视性光谱，都是通过红色、绿色和蓝色这三种色光的不同比例和强度的混合来表示的。在RGB模式中，R（red）表示红色，G（green）表示绿色，而B（blue）则表示蓝色。在这三种颜色的重叠处可以产生青色、洋红色、黄色和白色。

❷ CMYK 模式

CMYK模式为一种减色模式，也是Illustrator默认下的色彩模式。在CMYK模式中，C（cyan）表示青色，M（magenta）表示洋红色，Y（yellow）表示黄色，K（black）表示黑色。CMYK模式通过反射某些颜色的光并吸收另外颜色的光，从而产生各种不同的颜色。

❸ HSB 模式

HSB模式是人眼对色彩直觉感知的色彩模式。它主要以人们对颜色的感觉为基础，描述了颜色的3种基本特性，即HSB。其中，H（hue）表示色相，S（saturation）表示饱和度，B（brightness）表示亮度。

❹ Lab 模式

Lab模式是最接近真实世界颜色的一种色彩模式。其中，L表示亮度，亮度的范围是0～100，a表示由绿色到红色的范围，b代表由蓝色到黄色的范围，a、b的范围是-128～+127。该模式解决了由不同的显示器和打印设备所造成的颜色差异，这种模式不依赖于设备，它是一种独立于设备而存在的颜色模式，不受任何硬件性能的影响。

1.3.4　图像的文件格式

文件格式是指使用或创作的图形、图像的格式。不同的文件格式拥有不同的使用范围。在平面设计软件中常用的文件格式如下。

1. PSD 格式

PSD格式是Adobe Photoshop软件内定和默认的格式。PSD格式是唯一可支持所有图像模式的格式，并且可以存储在Photoshop中建立的所有图层、通道、参考线、注释和颜色模式等信息，这样下次进行编辑时就会非常方便。因此，对于没有编辑完成、下次需要继续编辑的文件最好保存为PSD格式。

2. AI 格式

AI格式是Adobe Illustrator软件创建的矢量图格式，扩展名为ai。该格式可以直接在Photoshop软件中打开，打开后的文件将转换为位图格式。

3. CDR 格式

CDR格式是绘图软件CorelDRAW的专用图形文件格式。由于CorelDRAW是矢量图形绘制软件，所以CDR格式可以记录文件的属性、位置和分页等。但它在兼容度上比较差，所有的CorelDRAW应用程序中均能够使用，但其他图像编辑软件打不开此类格式的文件。其功能可大致分为绘图和排版两大类。

4. Indd 格式

Indd格式是Adobe InDesign软件的专用存储格式。InDesign 是专业的书籍出版软件，可与Photoshop、Illustrator和Dreamweaver等软件完美集成，为创建更丰富、更复杂的文档提供强大的功能，将页面可靠地输出到多种媒体中。

5. PDF 格式

PDF是Adobe公司开发的一种跨平台的通用文件格式，能够保存任何源文档的字体、格式、颜色和图形，而不管创建该文档所使用的应用程序和平台。Adobe Illustrator、Adobe PageMaker和Adobe Photoshop程序都可以直接将文件存储为PDF格式。

6. SVG 格式

SVG格式是一种开放标准的矢量图形语言，使用SVG格式可以直接用代码来描绘图像。用任何文字处理工具可以打开SVG图像，通过改变部分代码来使图像具有交互功能，并可以随时插入到HTML中通过浏览器来观看。

7. TIFF 格式

TIFF是一种灵活的位图格式，扩展名为tiff或tif。它作为印刷行业标准的图像格式，通用性很强，几乎所有的图像处理软件和排版软件都为它提供了很好的支持，因此广泛用于程序之间和计算机平台之间进行图像数据交换。

8. GIF 格式

GIF又称图像互换格式，是一种非常通用的图像格式。在保存图像为该格式之前，需要

将图像转换为位图、灰度或索引颜色等颜色模式。GIF有两种保存格式，一种为"正常"格式，可以支持透明背景和动画格式；另一种为"交错"格式，可以让图像在网络上由模糊逐渐转为清晰的方式显示。

9. JPEG 格式

JPEG格式是一种高压缩比的、有损压缩真彩色图像文件格式，其最大特点是文件比较小，可以进行高倍率的压缩，因而在注重文件大小的领域应用广泛。JPEG格式是压缩率最高的图像格式之一，这是由于该格式在压缩保存的过程中会以失真最小的方式丢掉一些肉眼不易察觉的数据，因此保存后的图像与原图像会有所差别，在印刷、出版等要求高的场合不宜使用。

10. PNG 格式

PNG可以保存24位的真彩色图像，并且支持透明背景和消除锯齿边缘的功能，可以在不失真的情况下压缩保存图像。但由于并不是所有的浏览器都支持PNG格式，所以该格式的使用范围没有GIF格式和JPEG格式广泛。PNG格式在RGB和灰度颜色模式下支持Alpha通道，但在索引颜色和位图模式下不支持Alpha通道。

1.4 广告设计应用软件

以平面广告设计为例，可以使用Photoshop进行图像处理，使用CorelDRAW、Illustrator绘制矢量图形或者进行插画设计，使用InDesign则可以进行版式设计。

1.4.1 图像处理——Photoshop

Adobe Photoshop是集图像扫描、编辑修改、动画制作、图像设计、广告创意、图像输入与输出于一体的图形图像处理软件。从社交媒体到修饰图片，从设计横幅到精美网站，或是日常影像编辑到重新创造，无论什么创作，Photoshop都能让它变得更好。图1-17所示为Photoshop 2022的图标。

图 1-17

1.4.2 图形设计——Illustrator

Adobe Illustrator 是一种应用于出版、多媒体和在线图像的工业标准矢量插画的软件。作为一款非常好的图片处理工具，它广泛应用于印刷出版、海报书籍排版、专业插画、多媒体图像处理和互联网页面的制作等，也可以为线稿提供较高的精度和控制，适合生产任何小型设计到大型设计的复杂项目。图1-18所示为Illustrator 2022的图标。

图 1-18

1.4.3 矢量绘图——CorelDRAW

CorelDRAW是Corel公司推出的集矢量图形设计、印刷排版、文字编辑处理和图形高品

质输出于一体的平面设计软件，主要用于制作插图、图像、标志、简报、彩页、手册、产品包装、标识、网页及其他。图1-19所示为CorelDRAW 2021的图标。

图 1-19

1.4.4 版式设计——InDesign

InDesign是一款定位于专业排版领域的设计软件。它基于一个新的开放的平面对象体系，实现了高度的扩展性，它可以与Photoshop、AI和Acrobat等软件相配合，从而广泛应用于各类商业广告设计、书籍和杂志版面设计与编排，以及网页效果设计等领域。图1-20所示为InDesign 2022的图标。

图 1-20

1.5 广告的后期输出

以平面广告设计为例，在广告设计基本完成后，需打包设计稿小样给客户，确认没有问题后便可以进入广告后期输出阶段。

1.5.1 分辨率设置

分辨率设置必须根据设计和印刷工艺的要求，特别是印刷所用的承印材料（多为纸张）等多种因素来确定。分辨率过低，图像容易模糊；分辨率过高，文件大，耗费时间并且可能造成印刷糊版。因此，设计师应当根据不同的印刷方式，灵活设置分辨率。印刷产品的分辨率可以参考以下参数：一般新闻纸、胶版纸印刷的彩色或黑白报纸，分辨率为120～200 dpi；采用胶版纸、画报纸、铜版纸、卡纸、白板印刷的彩色图片，如书封、画报、产品广告等，分辨率为300 dpi；高档书籍、精美画册、高档广告印刷品，采用高档铜版纸印刷，分辨率为350 dpi；像X展架、易拉宝等室内写真，分辨率为72～150 dpi；户外广告大型喷绘印刷，分辨率为30～45 dpi。

操作提示

分辨率的以上数值仅供参考，详细的可咨询印刷公司。

1.5.2 色彩格式

输出的色彩格式一般为CMYK和RGB。同一张图像在两种模式下颜色会有较大的差异，如图1-21、图1-22所示。

在制作新媒体、网页广告时，可输出为RGB模式，颜色更加艳丽，饱和度较高。在印刷、喷绘时统一使用CMYK模式，颜色与实际印刷效果更接近。对图像中的黑色部分严禁使用单一的黑色值。若黑色面积较大，可以做成C：30～40、M：0、Y：0、K：100；全版黑色可以设为C：40、M：20、Y：20、K：100。特别是在Photoshop中使用时，要注意将黑色部分改为四色黑色，否则黑色部分将以一个条形出现在屏幕上，影响整体效果。

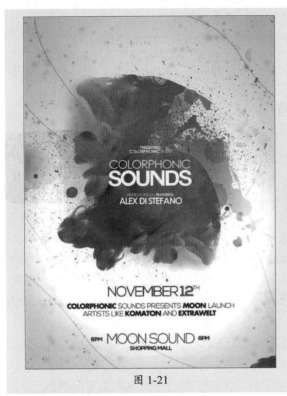

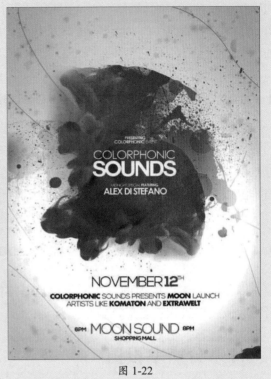

图 1-21 图 1-22

1.5.3　存储格式

在设计稿基本完成后，准备进行后期调整时，应先将源文件进行备份保存，便于后期调整和对比。此时，可以将文件格式存储为默认的格式，如PSD、AI和CDR等。

在图片输出时为了最大程度地保证图像的质量，首选TIFF格式。若选择JPEG格式，需将压缩品质控制在10以上，以保证成品的清晰度。

1.5.4　输出注意事项

在设计稿正式确认之前，应先打印一份小样稿件，并对传输的文件、尺寸出血、颜色模式、图形工艺、文字格式等进行全面校对，以确保其内容的正确性。

- **文件**：传输的文件若有链接文件，要更改为嵌入模式，避免图像的链接缺失。要检查置入的图像有无RGB格式。若有，需将其转换为CMYK格式。
- **尺寸出血**：文件页面尺寸要和成品尺寸一致。为了避免成品露白边或被裁到内容，要确定是否做好出血线（常见的出血线为3 mm，大的喷绘的出血线则为20 cm）。部分不需要出血线的一定要保证在安全线内。
- **颜色模式**：颜色模式需设置为CMYK，有特殊工艺的需将其设置为专色模式。
- **图形工艺**：有特殊工艺的图形要进行工艺的标注，如模切、烫金等。
- **文字格式**：在设计作品中，字体大小建议不小于6 pt，太小会影响印刷质量。字体颜色一般使用单黑色，即C：0、M：0、Y：0、K：80～100。为了避免字体的缺失，需将文字栅格化或创建轮廓进行转曲操作。

课后练习 收集身边的广告

广告在人们身边随处可见，收集身边不同形式的广告，如图1-23、图1-24、图1-25所示。

图 1-23

图 1-24

图 1-25

技术要点

①超市、商场中的包装广告、海报、展架等。

②街道、社区中的户外广告、宣传页、宣传册等。

③地铁、车站中的灯箱广告、展架等。

古代广告的表现形式

古代广告的表现形式有实物广告、叫卖广告、招牌和幌子及印刷广告。近代广告则是在商业报纸上刊登商品等。除报刊广告外，广告还有其他形式，如霓虹灯广告、路牌广告、橱窗广告等。现代广播广告、电视广告、网络媒体广告等纷纷登场。

- **实物广告**：部落之间的以物易物，如以布换羊羔、以锄具换大米等。在《周易·系辞》中就有记载："日中为市，集天下之民，聚天下之货……交易而退。"

- **叫卖广告**：通过卖啥吆喝啥来吸引买主。例如，卖油翁一边敲梆子，一边吆喝"卖油啰"。陆游的《临安春雨初霁》中就有记载："小楼一夜听春雨，深巷明朝卖杏花。"

- **招牌广告**：招牌主要是表示店铺的名称和记号，把字号题写在门、柱、屋檐、墙壁或柜台上，又称"店标"，其中有横招、竖招、墙招、坐招等。如"全聚德""六必居""狗不理"等。著名的《清明上河图》上便有记录，包括药铺、香店、木行、丝绸业等。

- **幌子广告**：主要表示商品不同类别或不同服务项目，又称"行标"，可分为形象幌、标志幌和文字幌。形象幌便是以商品的实物、模型、图画等，例如酒楼前放一个葫芦或酒坛；标志幌主要是旗幌，即酒旗；文字幌多用单字，例如"茶""米""酒""当"等。杜牧的《江南春》中就有关于幌子的描述："千里莺啼绿映红，水村山郭酒旗风。"

- **印刷广告**：我国现存最早的工商业广告是北宋时期的"济南刘家功夫针铺"。元明清时期，雕版印刷业与木版年画得到了发展，广告的内容则多取自民间故事，例如"福""禄""寿"等吉祥字画，许多商人用木版画包装商品，包装广告得到了发展。

素材文件

视频文件

第2章

广告设计之
图像元素的处理

内容导读

在广告设计中会使用Photoshop软件处理图像元素。本章将从该软件的基础知识、图形的绘制与填充、文本的创建与编辑、图像的抠取与合成、图像的色彩调整及图像的特效应用进行讲解。

思维导图

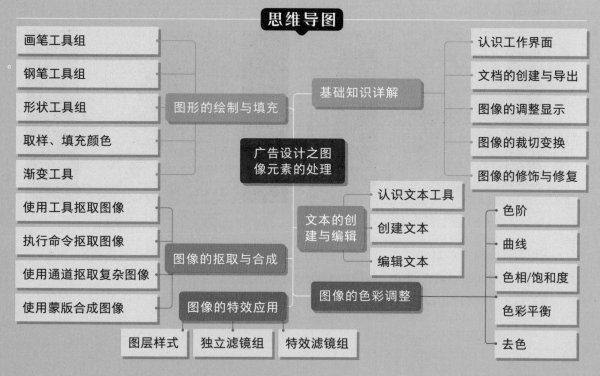

2.1 基础知识详解

本节对Photoshop的入门基础操作进行讲解，包括Illustrator工作界面的构成、文档的新建与导出、图像尺寸的调整、图像的裁剪变换和图像的修复调整。

2.1.1 案例解析：制作相框效果

在学习图像基础知识之前，可以跟随以下操作步骤了解并熟悉裁剪图像、变换图像和修改画布大小等方法。

步骤 01 将素材文件拖曳至Photoshop中，如图2-1所示。

步骤 02 按C键切换至"裁剪工具"，在选项栏中设置约束比例为2：3（4：6）如图2-2所示。

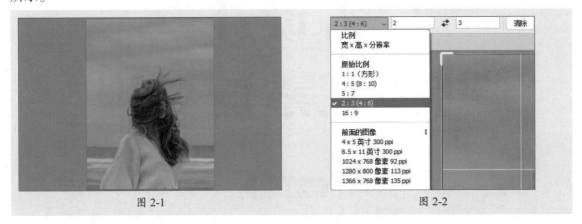

图 2-1　　　　　　　　　　　　　　　　　　图 2-2

步骤 03 单击"高度和宽度互换"按钮 ⇄，将比例切换至3：2，拖曳裁剪框至合适大小，如图2-3所示。

步骤 04 按Enter键完成调整，如图2-4所示。

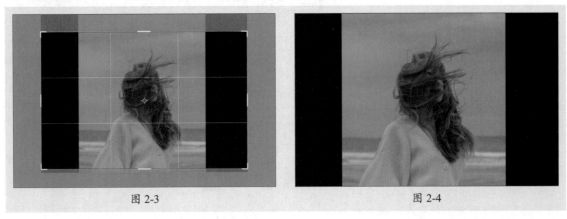

图 2-3　　　　　　　　　　　　　　　　　　图 2-4

步骤 05 选择"矩形选框工具"绘制选区，按Ctrl+T组合键自由变换，按住Shift键向左拉伸调整，按Enter键完成调整，按Ctrl+D组合键取消选区，如图2-5所示。

步骤 06 使用相同的方法调整图像右方的区域，效果如图2-6所示。

图 2-5

图 2-6

步骤 07 执行"图像"|"画布大小"命令，在弹出的"画布大小"对话框中设置参数，如图2-7所示。

步骤 08 单击"确认"按钮，效果如图2-8所示。

图 2-7

图 2-8

步骤 09 再次执行"图像"|"画布大小"命令，在弹出的"画布大小"对话框中设置参数，如图2-9所示。

步骤 10 单击"确认"按钮，效果如图2-10所示。

图 2-9

图 2-10

2.1.2　认识工作界面

安装Photoshop后双击图标，进入Photoshop主界面。打开任意一个图像或文件，进入其工作界面。该界面主要由菜单栏、选项栏、标题栏、工具栏、面板组、画板、工作区域、图像编辑窗口及状态栏组成，如图2-11所示。

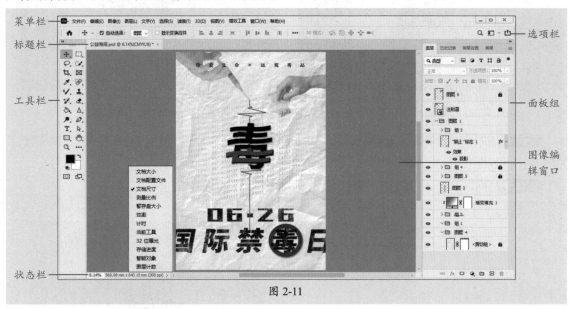

图 2-11

下面简要介绍各部分的主要功能和作用。

- **菜单栏：** 菜单栏中包括"文件""编辑""图像""文字"和"帮助"等12个主菜单，如图2-12所示。每一个菜单包括多个子菜单，通过应用这些命令可以完成大多数常规操作。

文件(F)　编辑(E)　图像(I)　图层(L)　文字(Y)　选择(S)　滤镜(T)　3D(D)　视图(V)　增效工具　窗口(W)　帮助(H)

图 2-12

- **选项栏：** 选项栏中显示的选项因所选的对象或工具类型而异。在工具栏中选择任意一个工具后，选项栏就会显示出相应的工具选项。图2-13所示为"矩形工具"的选项栏。执行"窗口"|"选项"命令，显示或隐藏选项栏。

图 2-13

- **标题栏：** 打开一张图像或文档，在工作区域上方会显示文档的相关信息，包括文档名称、文档格式、缩放等级、颜色模式等，如图2-14所示。

公益海报.psd @ 6.14%(CMYK/8) * ×

图 2-14

- **工具栏：** 默认状态下，工具栏位于图像编辑窗口的左侧，单击工具栏中的某个工具图标，即可使用该工具。单击 ▶▶ 按钮显示双排；单击 ◀◀ 按钮显示单排。用鼠标长

按或右击带有三角图标的工具即可展开工具组，单击即可更换组内工具，如图2-15所示。按Shift+W组合键，可在对象选择工具 🔲、快速选择工具 🖌 和魔棒工具 🪄 之间进行转换。

- **面板组：** 面板是以面板组的形式停靠在软件界面的最右侧，在面板中可设置数值和调节功能。每个面板都可以自行组合，执行"窗口"菜单下的命令即可显示面板。
- **图像编辑窗口：** 图像编辑窗口是用户设计作品的主要场所。针对图像执行的所有的编辑功能和命令都可以在图像编辑窗口中显示。在编辑图像过程中，可以对图像窗口进行多种操作，如改变窗口的大小和位置、对窗口进行缩放等，拖动标题栏可将其分离。

图 2-15

- **状态栏：** 状态栏位于工作界面的左下方，显示图像的缩放大小和其他状态信息。单击 ▶ 按钮，显示状态信息的选项，如文档大小、文档尺寸、当前工具等。

2.1.3　文档的创建与导出

执行"文件"|"新建"命令或按Ctrl+N组合键，弹出"新建文档"对话框，如图2-16所示。

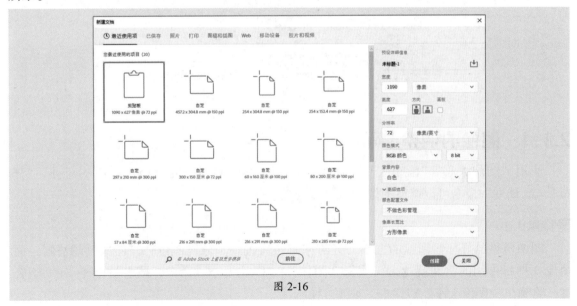

图 2-16

该对话框中各选项的功能介绍如下。

- **最近使用项：** 显示最近设置文档的尺寸，也可单击"移动设备"、Web等类别中选择预设模板，在右侧窗格中可修改设置。
- **预设详细信息：** 在该文本框中输入新建文件的名称，默认为"未标题-1"。

- **宽度、高度、单位**：设置文档的尺寸和度量单位，默认状态下单位是"像素"。
- **方向**：设置文档为竖版或横版。
- **画板**：像AI的工作环境一样进行编辑，即在一个PSD文件中包含多个图像文档。
- **分辨率**：设置新建文件的分辨率大小，常用的单位为"像素/英寸"与"像素/厘米"。同样的打印尺寸下，分辨率高的图像更清楚、更细腻。
- **颜色模式**：设置新建文档的颜色模式。默认为"RGB颜色"模式。
- **背景内容**：设置背景颜色。在该下拉列表框中有"白色""黑色""背景色""透明"及"自定义"等选项。

操作提示

安装Photoshop后双击图标，显示Photoshop主界面，在主页中单击"新建"按钮或在预设区域单击"更多预设"按钮也可以新建文件。

"导出"命令可以将用户绘制的图像或路径导出至相应的软件中，执行"文件"|"导出"命令，在其子菜单中可以执行相应的命令，如图2-17所示。

图 2-17

2.1.4 图像的调整显示

使用"图像大小""画布大小"命令可以调整图像和画布的大小，使用"对齐""分布"与"排列"命令可以调整图像的显示与层级。

1. 图像大小

图像质量的好坏与图像的大小、分辨率有很大关系。分辨率越高，图像就越清晰，而图像文件所占用的空间就越大。执行"图像"|"图像大小"命令，或者按Ctrl+Alt+I组合键，将弹出"图像大小"对话框，如图2-18所示。

2. 画布大小

画布是显示、绘制和编辑图像的工作区域。执行"图像"|"画布大小"命令，或者按Ctrl+Alt+C组合键，将弹出"画布大小"对话框，如图2-19所示。在该对话框中可以设置扩展图像的宽度和高度，并能对扩展区域进行定位。

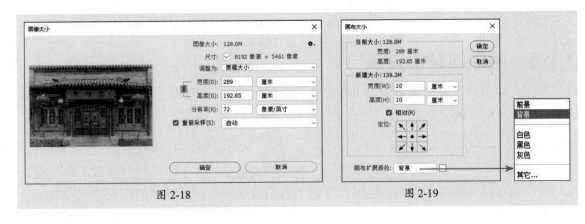

图 2-18 图 2-19

3. 对齐与分布

在编辑图像过程中，可以根据需要重新调整图层内图像的位置，使其按照一定的方式沿直线自动对齐或者按一定的比例分布。

1）对齐

对齐图层是指将两个或两个以上图层按一定规律进行对齐排列，以当前图层或选区为基础，在相应方向上对齐。执行"图层"|"对齐"命令，在弹出的菜单中选择相应的对齐方式即可，如图2-20所示。

2）分布

分布图层命令用来调整三个及以上图层之间的距离，控制多个图像在水平或垂直方向上按照相等的间距排列。选中多个图层，执行"图层"|"分布"菜单中的相应命令即可，如图2-21所示。

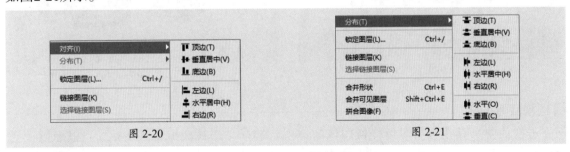

图 2-20 图 2-21

操作提示

使用"移动工具"选择需要调整的图层后，可以在选项栏中进行设置。

4. 排列命令

图层的调整排列影响着图像显示效果，比较常用的就是在"图层"面板中选择要调整顺序的图层，用鼠标将其拖动到目标图层上方，释放鼠标即可调整该图层的顺序。除了手动更改图层顺序外，还可以执行"排列"命令调整图层的顺序。

- 执行"图层"|"排列"|"置为顶层"命令或按Ctrl＋Shift＋]组合键图层置顶。
- 执行"图层"|"排列"|"前移一层"命令或按Ctrl＋]组合键图层上移一层。
- 执行"图层"|"排列"|"后移一层"命令或按Ctrl＋[组合键图层下移一层。

23

● 执行"图层"|"排列"|"置为底层"命令或按Ctrl＋Shift+[组合键图层置底。

2.1.5　图像的裁切变换

使用裁剪工具、透视裁剪工具可以自定义裁剪图像，使用切片工具可以将图像裁切成任意大小，使用变换与变形工具及命令可以调整图像显示。

1. 裁剪工具

使用裁剪工具可以裁掉多余的图像，并重新定义画布的大小。选择"裁剪工具" ，拖动裁剪框自定义图像的大小，也可以在该工具的选项栏中设置图像的约束方式以及比例参数精确裁剪，如图2-22所示。

图 2-22

裁剪框的周围有八个控制点，裁剪框内是要保留的区域，裁剪框外是要删除的区域，拖曳裁剪框至合适的大小，如图2-23所示，按Enter键后完成裁剪，效果如图2-24所示。

图 2-23

图 2-24

2. 透视裁剪工具

透视裁剪工具在裁剪时可变换图像的透视。选择"透视裁剪工具" ，当鼠标指针变成" "形状时，在图像上拖曳裁剪区域绘制透视裁剪框，如图2-25所示，按Enter键完成裁剪，效果如图2-26所示。

图 2-25

图 2-26

3. 切片工具

切片是指对图像进行重新切割划分。选择"切片工具" ，在图像中绘制出一个切片区域，释放鼠标后图像被分割，每部分图像的左上角显示序号。在任意一个切片区域内右击，在弹出的快捷菜单中选择"划分切片"选项，在弹出的"划分切片"对话框中设置切片参数，如图2-27所示，效果如图2-28所示。如果需要变换切片的位置和大小，可以使用切片工具，对切片进行选择和编辑等操作。

图 2-27　　　　　　　　　　　　　　　　　　图 2-28

操作提示

在使用切片工具时，可以先调出参考线，使用参考线划分出区域，单击上方的"基于参考线的切片"按钮就可以按参考线进行切片。

4. 变形与变换工具及命令

使用选择工具或执行"变换"命令，可以对图像进行移动、旋转、缩放、扭曲、斜切等操作。

1）选择工具

使用选择工具可以选择、移动复制图像。选择"选择工具" ，在选项栏中选中"自动选择"复选框，单击即可选中要移动的图层/图层组。

若要复制图像，可使用"移动工具"选中图像，按Ctrl+C组合键复制图像，按Ctrl+V组合键粘贴图像，同时产生一个新的图层，按Shift+Ctrl+V组合键可原位粘贴图像，如图2-29、图2-30所示。

图 2-29　　　　　　　　　　　　　　　　　　图 2-30

2）"自由变换"命令

执行"编辑"|"自由变换"命令，或按Ctrl+T组合键，图像周围显示定界框，拖曳任意控制点可放大、缩小图像，如图2-31所示。将鼠标指针放于控制点上，当鼠标指针变为"↰"形状时，可旋转图像，如图2-32所示。按住Ctrl键的同时拖曳四周的控制点可以透视调整，拖曳中心控制点可斜切图像。

图 2-31 图 2-32

3）"变换"命令

使用变换命令可以向选区中的图像、整个图层、多个图层/图层蒙版、路径、矢量形状、矢量蒙版、选区边界或Alpha通道应用变换。选中目标对象，执行"编辑"|"变换"命令，在弹出的子菜单中可以选择以下命令进行变换。

- **缩放：**相对于对象的参考点（围绕其执行变换的固定点）增大或缩小对象，并且可以水平、垂直或同时沿这两个方向缩放。
- **旋转：**围绕参考点转动对象。
- **斜切：**垂直或水平倾斜对象。
- **扭曲：**将对象向各个方向伸展。
- **透视：**对对象应用单点透视。
- **变形：**变换对象的形状。
- **旋转180度/逆时针旋转90度：**通过指定度数，沿顺时针或逆时针方向旋转对象。
- **翻转：**水平或垂直翻转对象。

4）"变形"命令

"变形"命令可以通过拖动控制点变换图像的形状、扭曲或路径等。执行"编辑"|"变换"|"变形"命令，或按Ctrl+T组合键自由变换后，在选项栏中单击"在自由变换和变形模式之间切换"按钮 应用变形变换，此时画面显示网格，如图2-33所示，拖曳网格点可以令图像产生类似于哈哈镜的效果，如图2-34所示。

图 2-33　　　　　　　　　　　　　　　　　图 2-34

2.1.6　图像的修饰与修复

不管是针对图像的明暗色调的调整，还是去除图像中的杂点，抑或是复制局部图像等操作，都可以通过工具箱中的不同工具来实现。

1. 修饰工具组

使用修饰工具组可以对图像的颜色进行一些细致的调整，如模糊图像、锐化图像、加深或减淡图像颜色等。

1）模糊工具

模糊工具可以降低图像相邻像素之间的对比度，使图像边界区域变得柔和，产生一种模糊效果，以凸显图像的主体部分。选择"模糊工具" ，在选项栏中设置参数后，将鼠标指针移动到需要模糊的地方涂抹即可。强度数值越大，模糊效果越明显。图2-35、图2-36所示为强度数值不同时的效果。

图 2-35　　　　　　　　　　　　　　　　　图 2-36

2）锐化工具

锐化工具用于增加图像中像素边缘的对比度和相邻像素间的反差，提高图像清晰度或聚焦程度，从而使图像产生清晰的效果。选择"锐化工具" ，在选项栏中设置参数后，将鼠标指针移动到需要锐化的地方涂抹即可。强度数值越大，锐化效果越明显。图2-37、图2-38所示为强度数值不同时的效果。

图 2-37 图 2-38

3）涂抹工具

涂抹工具的作用是模拟手指进行涂抹，并提取最先单击处的颜色与鼠标拖动经过的颜色相融合挤压，以产生模糊的效果。选择"涂抹工具" 🖐，在选项栏中设置参数，若选中"手指绘画"复选框，单击鼠标拖动时，则使用前景色与图像中的颜色相融合；若取消选中该复选框，则使用开始拖动时的图像颜色显示。如图2-39、图2-40所示。

图 2-39 图 2-40

4）减淡工具

减淡工具可以改变图像特定区域的曝光度，从而使该区域变亮。选择"减淡工具" 🔍，在选项栏中设置参数后，将鼠标指针移动到需要处理的位置，单击并拖动鼠标进行涂抹即可应用减淡工具。如图2-41、图2-42所示。

图 2-41 图 2-42

5）加深工具

加深工具可以改变图像特定区域的曝光度，从而使该区域变暗。选择"加深工具" ，在选项栏中设置参数，将鼠标指针移动到需要处理的位置，单击并拖动鼠标进行涂抹即可应用加深工具，如图2-43、图2-44所示。

图 2-43

图 2-44

6）海绵工具

海绵工具用于改变图像局部的色彩饱和度，可用来增加或减少一种颜色的饱和度或浓度，因此对于黑白图像的处理效果很不明显。选择"海绵工具" ，在选项栏中设置参数，将鼠标指针移动到需要处理的位置，单击并拖动鼠标进行涂抹即可，如图2-45、图2-46所示。

图 2-45

图 2-46

2. 修复工具组

使用修复工具组可以修复图像中的缺陷，使修复的结果自然地融入到周围的图像中，并保持其纹理、亮度和层次与所修复的图像相匹配。

1）仿制图章工具

使用仿制图章工具可分为两步，即取样和复制。选择"仿制图章工具" ，在选项栏中设置参数后，按住Alt键先对源区域进行取样，如图2-47所示。在文件的目标区域中单击并拖动鼠标，释放Alt键后在需要修复的图像区域单击即可仿制出取样处的图像，如图2-48所示。

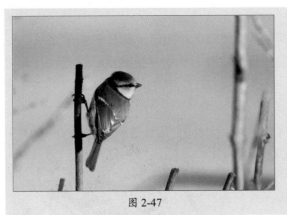

图 2-47 图 2-48

2）污点修复画笔工具

污点修复画笔工具可用于校正瑕疵。在修复时，可以将取样像素的纹理、光照和阴影与源像素进行匹配，从而使修复后的像素不留痕迹地融入图像的其余部分。选择"污点修复画笔工具" ，在选项栏中设置参数后，将鼠标指针移动到需要修复的区域进行涂抹，如图2-49所示，释放鼠标后系统自动修复，如图2-50所示。

图 2-49 图 2-50

3）修复画笔工具

修复画笔工具在修复时，在颜色上会与周围颜色进行一次运算，使其更好地与周围颜色相融合。选择"修复画笔工具" ，在选项栏中设置参数后，按住Alt键在无瑕疵的位置进行取样，如图2-51所示，释放Alt键后在需要清除的图像区域单击即可修复，如图2-52所示。

图 2-51 图 2-52

4）修补工具

修补工具会将样本像素的纹理、光照和阴影与源像素进行匹配。选择"修复画笔工具"，在选项栏中设置参数后，沿需要修补的部分绘制出一个随意性的选区，如图2-53所示。拖动选区到其他空白区域处，释放鼠标即可用其他区域的图像修补有缺陷的图像区域，如图2-54所示。

图 2-53　　　　　　　　　　　图 2-54

2.2　图形的绘制与填充

本节将对图形的绘制与填充进行讲解，包括使用画笔工具组、钢笔工具组、形状工具组绘制图形，使用吸管工具、油漆桶工具、渐变工具填充颜色。

2.2.1　案例解析：创建彩虹渐变

在学习图像的绘制与填充之前，可以跟随以下操作步骤了解并熟悉使用渐变工具与"渐变"面板创建彩虹渐变效果，使用蒙版、画笔工具以及图层的混合模式使其更加自然。

步骤 01 将素材文件拖曳至Photoshop中，如图2-55所示。

步骤 02 在"图层"面板中单击新建透明图层，如图2-56所示。

图 2-55　　　　　　　　　　　图 2-56

步骤 03 执行"窗口"|"渐变"命令，在弹出的"渐变"面板中单击"菜单"按钮，在弹出的菜单中选择"旧版渐变"选项，如图2-57所示。

步骤 04 在"渐变"面板中显示"旧版渐变"组，如图2-58所示。

步骤 05 依次单击"旧版渐变"|"特殊效果"|"罗素渐变"选项，如图2-59所示。

图 2-57　　　　　　　　　　　　图 2-58　　　　　　　　　　　　图 2-59

步骤 06 自左下向右上创建渐变，如图2-60所示。

步骤 07 按Ctrl+T组合键自由变换，旋转调整渐变位置，如图2-61所示。

图 2-60　　　　　　　　　　　　　　　　　　　图 2-61

步骤 08 在"图层"面板中更改图层的混合模式为"滤色"，将【不透明度】设置为40%，单击"添加图层蒙版"按钮 ▣。选择"画笔工具" ✎，设置前景色为黑色，涂抹部分图像使其隐藏，如图2-62所示。

步骤 09 最终效果如图2-63所示。

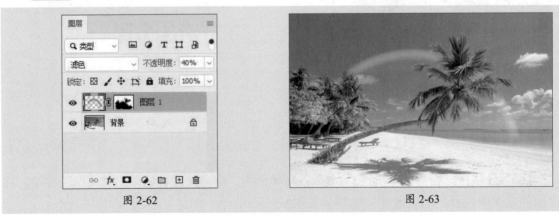

图 2-62　　　　　　　　　　　　　　　　　　　图 2-63

2.2.2 画笔工具组

在画笔工具组中使用画笔工具可以创建画笔描边，使用铅笔工具可以创建硬边线条，使用混合器画笔工具可以模拟真实的绘画技术。

1. 画笔工具

画笔工具是使用频率最高的工具之一。选择"画笔工具" ✐ ，选择预设画笔，按[键细化画笔，按]键加粗画笔。对于实边圆、柔边圆和书法画笔，按Shift+[组合键减小画笔硬度，按Shift+]组合键增加画笔硬度。图2-64、图2-65所示分别为硬度为0和硬度为100的画笔的绘制效果。

图 2-64
图 2-65

2. 铅笔工具

铅笔工具常用于绘制硬边线条。在绘制斜线时，锯齿效果会非常明显，并且所有定义的外形光滑的笔刷也会被锯齿化。选择"铅笔工具" ✐ ，可以绘制任意样式的银边线条，如图2-66所示。按住Shift键的同时在图像中拖动鼠标可以绘制出水平或垂直方向的直线，如图2-67所示。

图 2-66
图 2-67

3. 混合器画笔工具

使用混合器画笔工具可以混合画布上的颜色、组合画笔上的颜色及在描边过程中使用不同的绘画湿度。选择"混合器画笔工具" ✐ ，在选项栏中设置参数后，将鼠标指针移动到需要调整的区域进行涂抹。若从干净的区域向有物体的区域涂抹，可以混合颜色以达到"擦除"效果，如图2-68、图2-69所示。

图 2-68

图 2-69

2.2.3　钢笔工具组

使用钢笔工具、弯度钢笔工具可以自由地绘制出各种矢量路径。

1. 钢笔工具

钢笔工具是最基本的路径绘制工具，可以创建或编辑直线、曲线和自由的线条、形状。选择"钢笔工具" ，在选项栏中设置模式为"路径"，单击创建路径起点，此时在图像中会出现一个锚点，继续单击创建锚点，每个锚点由直线连接，如图2-70所示。在创建锚点时，拖动鼠标拉出控制柄，可调节锚点两侧或一侧的曲线弧度，如图2-71所示。

图 2-70

图 2-71

2. 弯度钢笔工具

使用弯度钢笔工具可以轻松地绘制平滑曲线和直线段。在使用过程中，无需切换工具就能创建、切换、编辑、添加或删除平滑点或角点。

选择"弯度钢笔工笔" ，单击确定起始点，绘制第二个点为直线段，如图2-72所示。绘制第三个点，这三个点就会形成一条连接的曲线，将鼠标指针移到锚点上，当指针变为" "形状时，可随意移动锚点位置，如图2-73所示；闭合路径后可拖动锚点来调整路径，如图2-74所示。

图 2-72

图 2-73

图 2-74

2.2.4　形状工具组

　　使用形状工具组中的工具可以方便、快捷地绘制出所需的图形，如矩形、椭圆和正圆、三角形、多边形、直线和自定义形状。

1.矩形工具

　　使用矩形工具可以绘制任意方形或具有固定长宽的矩形。选择"矩形工具" □，在选项栏中设置模式为"形状"，任意拖动鼠标即可绘制矩形，如图2-75所示拖动内部的控制点可调整圆角半径，如图2-76所示。

图 2-75　　　　　　　　　　　　　　　　　图 2-76

　　若要绘制精确的矩形，可以在文档中单击，在弹出的"创建矩形"对话框中设置精确的宽度、高度及圆角半径，如图2-77所示；单击"确定"按钮，即可绘制矩形，如图2-78所示。

图 2-77　　　　　　　　　　　　　　　　　图 2-78

操作提示

　　按住Shift键拖动鼠标可以绘制正方形。按住Alt键拖动鼠标可以以鼠标为中心绘制矩形；按住Shift+Alt组合键拖动鼠标可以以鼠标为中心绘制正方形。

2.椭圆工具

　　使用椭圆工具可以绘制椭圆和正圆，具体操作方法和使用矩形工具相同。选择"椭圆工具" ○，直接拖动鼠标可绘制椭圆，如图2-79所示。按住Shift键拖动鼠标可绘制正圆，如图2-80所示。

| 图 2-79 | 图 2-80 |

3. 三角形工具

使用三角形工具可以绘制三角形。选择"三角形工具" △，直接拖动鼠标可绘制三角形，拖动内部的控制点可以调整圆角半径，如图2-81所示。按住Shift键拖动鼠标可以绘制等边三角形，如图2-82所示。

| 图 2-81 | 图 2-82 |

4. 多边形工具

使用多边形工具可以绘制正多边形（最少为3边）和星形。选择"多边形工具" ⬡，在文档中单击，在弹出的"创建多边形"对话框中设置精确的宽度、高度、边数、圆角半径等，如图2-83，单击"确定"按钮，即可创建相应的多边形，如图2-84所示。

| 图 2-83 | 图 2-84 |

选择"多边形工具" ⬡，在选项栏中设置参数，如图2-85所示，拖动鼠标即可绘制星

形，如图2-86所示。在"属性"面板中可更改参数，选中"平滑星形缩进"复选框，如图2-87所示，最终效果如图2-88所示。

| 图 2-85 | 图 2-86 | 图 2-87 | 图 2-88 |

5. 直线工具

使用直线工具可以绘制出直线和带有箭头的路径。选择"直线工具" ，在选项栏中可以设置线条的粗细，从而改变所绘制的直线路径宽度。

6. 自定义形状工具

使用自定义形状工具可以绘制出系统自带的不同形状。选择"自定义形状工具" ，单击选项栏中 图标可选择预设的自定义形状，如图2-89所示。按住Shift键拖动鼠标可绘制等比例形状，如图2-90所示。

| 图 2-89 | 图 2-90 |

2.2.5 取样、填充颜色

使用吸管工具可以采集色样，以指定新的前景色或背景色。选择"吸管工具" ，可以从现用图像或屏幕上的任何位置拾取前景色，如图2-91所示；按住Alt键的同时单击任意位置可以拾取背景色，如图2-92所示。

使用油漆桶工具可以在图像中填充前景色和图案。选择"油漆桶工具" ，设置前景色，填充的是与鼠标吸取处颜色相近的区域，如图2-93所示；新建图层后创建选区，填充的则是当前选区，如图2-94所示。

图 2-91　　　　　　　　　　　图 2-92

图 2-93　　　　　　　　　　　图 2-94

2.2.6　渐变工具

渐变工具应用非常广泛，不仅可以填充图像，还可以填充图层蒙版、快速蒙版和通道等。使用渐变工具可以创建多种颜色之间的逐渐混合。选择"渐变工具" ▨，显示其选项栏，如图2-95所示。

图 2-95

操作提示

在"渐变""色板""图案"面板中可以使用预设颜色、图案快捷填充。

在选项栏中可以选择以下五种渐变类型。

- **线性渐变：**以直线的方式从不同的方向创建起点到终点的渐变，如图2-96所示。
- **径向渐变：**以圆形的方式创建起点到终点的渐变，如图2-97所示。
- **角度渐变：**创建围绕起点以逆时针扫描方式的渐变，如图2-98所示。
- **对称渐变：**使用均衡的线性渐变在起点的任意一侧创建渐变，如图2-99所示。
- **菱形渐变：**单击该按钮，可以以菱形的方式从起点向外产生渐变，终点定义菱形的一个角，如图2-100所示。

图 2-96　　　　　图 2-97　　　　　图 2-98　　　　　图 2-99　　　　　图 2-100

2.3　文本的创建与编辑

本节将对文本的创建与编辑进行讲解，包括认识文本工具、创建、编辑文本。

2.3.1　案例解析：制作手写文稿

在学习文本的创建与编辑之前，可以跟随以下操作步骤了解并熟悉使用横排文字工具，创建段落文字并对其进行参数设置与自由变换。

步骤 01 将素材文件拖曳至Photoshop中，如图2-101所示。

步骤 02 选择"横排文字工具"，拖动鼠标绘制文本框，如图2-102所示。

图 2-101　　　　　　　　　　　　　图 2-102

步骤 03 在文本框中输入文字，按Ctrl+A组合键全选文字，如图2-103所示。

步骤 04 在"字符"面板中设置参数，如图2-104所示。

图 2-103　　　　　　　　　　　　　图 2-104

步骤 05 单击选项栏右侧中的"提交当前编辑"按钮 ✓，效果如图2-105所示。

步骤 06 按Ctrl+T组合键自由变换调整，按Enter键完成调整，如图2-106所示。

图 2-105　　　　　　　　　　　　　　　　图 2-106

2.3.2　认识文本工具

横排文字工具是最基本的文字类工具之一，用于一般横排文字的处理，输入方式从左至右。选择"横排文字工具" **T**，显示选项栏，如图2-107所示，可以设置文本的大小、颜色、字体、排列方式等属性。

图 2-107

2.3.3　创建文本

使用横排文字工具可以创建点文本和段落文本。

1. 点文本

使用"横排文字工具" **T**在图像中单击，文档中会出现一个闪动光标，输入文字，如图2-108所示。在选项栏中单击"切换文本方向"按钮 **T**切换文本方向，效果如图2-109所示。

图 2-108　　　　　　　　　　　　　　　　图 2-109

2. 段落文本

若需要输入的文字内容较多，可创建段落文字，以便对文字进行管理并对格式进行设置。

选择"横排文字工具" **T**，将鼠标指针移动到图像窗口中，当鼠标指针变成插入符号时，按住鼠标左键拖动鼠标即可创建出文本框，如图2-110所示。文本插入点会自动插入到文本框前端，在文本框中输入文字，当文字到达文本框的边界时会自动换行。调整外框四周的控制点，可以调整文本框的大小，如图2-111所示。

图 2-110 图 2-111

2.3.4 编辑文本

添加文本或段落文本后，除了在选项栏中设置文字的样式、大小、颜色等，还可以在"字符"和"段落"面板中设置字距、基线移动等。

1. 字符面板

在选项栏中单击"切换字符或段落面板"按钮 ▣，执行"窗口"|"字符"命令或按F7功能键，打开或隐藏"字符"面板，在该面板中可以精确地调整所选文字的字体、大小、颜色、行间距、字间距和基线偏移等参数，如图2-112所示。

2. 段落面板

在选项栏中单击"切换字符或段落面板"按钮 ▣，执行"窗口"|"段落"命令，打开或隐藏"段落"面板，在该面板中可对段落文本的属性进行细致地调整，还可以使段落文本按照指定的方向对齐，如图2-113所示。

图 2-112　　　　　　　　　　　　　　　　　图 2-113

2.4　图像的抠取与合成

本节将对图像的抠取与合成进行讲解，包括使用工具抠取图像、执行命令抠取图像、使用通道面板抠取图像及使用蒙版合成图像。

2.4.1　案例解析：抠取毛绒宠物

在学习图像的抠取合成之前，可以跟随以下操作步骤了解并熟悉，"选择并遮住"工作区中各工具的使用方法及输出的设置。

步骤 01 将素材文件拖曳至Photoshop中，如图2-114所示。

步骤 02 选择"任意选区工具"，在选项栏中单击"选择并遮住"按钮，进入工作区，如图2-115所示。

图 2-114　　　　　　　　　　　　　　　　　图 2-115

步骤 03 在选项栏中单击"选择主体"按钮，快速识别主体，如图2-116所示。

步骤 04 选择"调整边缘画笔工具"，沿边缘毛发涂抹，如图2-117所示。

步骤 05 在右侧的"属性"面板中设置"输出设置"的参数，如图2-118所示。

步骤 06 单击"确定"按钮，即可抠取图像，如图2-119所示。

图 2-116

图 2-117

图 2-118

图 2-119

步骤 07 置入素材图像并调整其大小，如图2-120所示。

步骤 08 在"图层"面板中调整图层的顺序，如图2-121所示。

步骤 09 选择"背景拷贝"按Ctrl+T组合键调整大小，如图2-122所示。

图 2-120

图 2-121

图 2-122

2.4.2 使用工具抠取图像

使用选框工具组、套索工具组、魔棒工具组和橡皮擦工具组中的工具,可以为不同类型的图进行抠取、擦除操作。

1. 选框工具组

在选框工具组中可以使用矩形选框工具和椭圆选框工具抠取简单的规则图像。下面以矩形选框工具为例介绍具体的操作方法。

选择"矩形选框工具"□,按住鼠标左键拖动,释放鼠标左键即可创建一个矩形选区,如图2-123所示。右击鼠标,在弹出的快捷菜单中选择"变换选区"命令,出现调整框,按Ctrl键调整选区,按Enter键完成调整,如图2-124所示。

图 2-123　　　　　　　　　　　图 2-124

2. 套索工具组

在套索工具组中可以使用套索工具、多边形套索工具和磁性套索工具抠取不规则图像,具体如下。

● **套索工具**◯:可以创建任意形状的选区,如图2-125、图2-126所示。

图 2-125　　　　　　　　　　　图 2-126

● **多边形套索工具**◿:可以创建不规则形状的多边形选区,如图2-127、图2-128所示。
● **磁性套索工具**◿:适用于快速选择与背景对比强烈且边缘复杂的对象,如图2-129、图2-130所示。

图 2-127

图 2-128

图 2-129

图 2-130

3. 魔棒工具组

在魔棒工具组中可以使用对象选择工具、快速选择工具和魔棒工具快速抠取图像，具体如下。

- **对象选择工具**：可以简化在图像中选择对象或区域的过程，自动检测并选择图像或区域，如图2-131、图2-132所示。

图 2-131

图 2-132

- **快速选择工具**：利用可以调整的圆形画笔笔尖快速创建选区。拖动时，选区会向外扩展并自动查找和跟随图像中定义的边缘，如图2-133、图2-134所示。

图 2-133

图 2-134

● **魔棒工具** ⚲：可以选择颜色一致的区域，而不必跟踪其轮廓，只需在图像中颜色相近区域单击即可快速选择色彩差异大的图像区域，如图2-135、图2-136所示。

图 2-135

图 2-136

4. 橡皮擦工具组

使用橡皮擦工具组中的橡皮擦工具、背景橡皮擦工具和魔术橡皮擦工具可以对整幅图像中的部分区域进行擦除，具体如下。

● **橡皮擦工具** ✐：可以使像素变透明或使像素与图像背景色相匹配。图2-137、图2-138所示为背景图层擦除和普通图层擦除的区别。

图 2-137

图 2-138

● **背景橡皮擦工具**：用于擦除指定颜色，并将被擦除的区域用透明色填充，如图2-139、图2-140所示。

图2-139

图2-140

● **魔术橡皮擦工具** ❧：可以将一定容差范围内的背景颜色全部清除而得到透明区域，如图2-141、图2-142所示。

图2-141

图2-142

操作提示

　　在图像边界不清晰、抠图质量要求高等情况下，可以使用钢笔工具抠图。

2.4.3　执行命令抠取图像

　　执行"色彩范围""主体""选择并遮住"及"天空替换"命令，可以为不同类型的图进行抠取操作。

1. 色彩范围

　　"色彩范围"命令的原理是根据色彩范围创建选区，主要针对色彩进行操作。执行"选择"|"色彩范围"命令，移动鼠标指针到图像文件中，鼠标指针变成吸管工具，此时可在需要选取的图像颜色上单击，然后单击"确定"按钮，效果如图2-143所示。按Shift+F5组合键可填充选定的选区。图2-144所示为填充白色后的效果。

2. 主体

　　执行"主体"命令可自动选择图像中最突出的主体。执行"选择"|"主体"命令，可快速选择主体，如图2-145、图2-146所示。在对象选择工具、快速选择工具或魔棒工具的选项栏中单击"选择主体"按钮，也可快速选择主体。

图 2-143　　　　　　　　　　　图 2-144

图 2-145　　　　　　　　　　　图 2-146

3. 选择并遮住

使用"选择并遮住"功能可以创建精确的选区范围，从而更好地将图像从繁杂的背景中抠取出来。在Photoshop中打开一张图片，执行以下任意一种操作可进行选择并遮住工作区。

- 执行"选择"|"选择并遮住"命令。
- 选择任意创建选区的工具，在对应的选项栏中单击"选择并遮住"按钮。
- 当前图层若添加了图层蒙版，选中图层蒙版的缩略图，在"属性"面板中单击"选择并遮住"按钮。

执行以上操作后会弹出"选择并遮住"工作区，左侧为工具栏，中间为图像编辑操作区域，右侧为可调整的选项设置区域，如图2-147所示。

图 2-147

2.4.4　使用通道抠取复杂图像

"通道"面板主要用于创建、存储、编辑和管理通道。不管哪种图像模式，都有属于自己的通道，图像模式不同，通道的数量也不同。通道可分为颜色通道、专色通道、Alpha通道和临时通道。比较常用的是Alpha通道，主要用于对选区进行存储、编辑与调用。

创建选区后，可直接单击"将选区存储为通道"按钮▣快速创建带有选区的Alpha通道，如图2-148所示。将选区保存为Alpha通道时，选择区域被保存为白色，非选择区域被保存为黑色。单击Alpha1进入该通道，如图2-149所示。使用白色涂抹Alpha通道可以扩大选区范围；使用黑色涂抹Alpha通道可以收缩选区；使用灰色涂抹则可以增加羽化范围。

图 2-148　　　　　　　　　　　　　　　　　　图 2-149

2.4.5　使用蒙版合成图像

蒙版又称"遮罩"，是一种特殊的图像处理方式，其作用就像一块布，可以遮盖住处理区域中的一部分。当对处理区域内的整个图像进行模糊、上色等操作时，被蒙版遮盖起来的部分不会改变。

在Photoshop中，蒙版可分为快速蒙版、剪贴蒙版、图层蒙版和矢量蒙版四类。其中，比较常用的为图层蒙版，可使用绘画工具或选择工具进行编辑。创建图层蒙版后可以无损编辑图像，即可在不损失图像的前提下，将部分图像隐藏，并可随时根据需要重新修改隐藏的部分。图2-150、图2-151所示为创建蒙版后使用"渐变工具"渐隐部分图像的效果。

图 2-150　　　　　　　　　　　　　　　　　　图 2-151

2.5 图像的色彩调整

本节将对图像的色彩调整进行讲解，包括执行"色阶""曲线"命令调整图像的色调；执行"色相/饱和度""色彩平衡""去色"命令调整图像的色彩。

2.5.1 案例解析：制作泛黄老照片效果

在学习图像的色彩调整之前，可以跟随以下操作步骤了解并熟悉，执行"去色""色彩平衡"及"色阶"命令对图像色彩进行调整。

步骤 01 将素材文件拖曳至Photoshop中，如图2-152所示。

步骤 02 按Ctrl+J组合键复制图层，按Shift+Ctrl+U组合键去色，如图2-153所示。

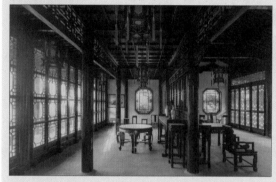

图 2-152

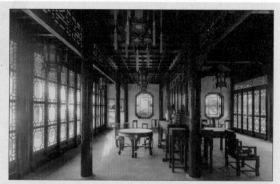

图 2-153

步骤 03 在"图层"面板中创建"色彩平衡"调整图层，在"属性"面板中设置参数，如图2-154所示；设置完成后的效果如图2-155所示。

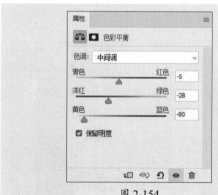

图 2-154

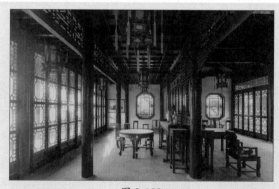

图 2-155

> **操作提示**
>
> 执行"图像"|"调整"|"黑白"命令，在弹出的"黑白"对话框中选中"着色"复选框，可以设置同样的单色效果。

步骤 04 在"图层"面板中创建"色阶"调整图层，在"属性"面板中设置参数，如图2-156所示，效果如图2-157所示。

图 2-156

图 2-157

2.5.2 色阶

使用"色阶"命令可以调整图像的暗调、中间调和高光等颜色范围。执行"图像" | "调整" | "色阶"命令或按Ctrl+L组合键,弹出"色阶"对话框,如图2-158所示。

图 2-158

图2-159、图2-160分别为调整色阶前后的效果对比。

图 2-159

图 2-160

2.5.3 曲线

"曲线"命令用于调整图像的明暗度颜色。执行"图像" | "调整" | "曲线"命令或按

Ctrl+M组合键，弹出"曲线"对话框，如图2-161所示。

图 2-161

图2-162、图2-163分别为调整曲线中各通道前后的效果对比。

图 2-162　　　　　　　　　　　　　图 2-163

2.5.4　色相/饱和度

使用"色相/饱和度"命令可以调整整个图像或局部的色相、饱和度和亮度，实现图像色彩的改变。执行"图像"|"调整"|"色相/饱和度"命令或按Ctrl+U组合键，弹出"色相/饱和度"对话框，如图2-164所示。

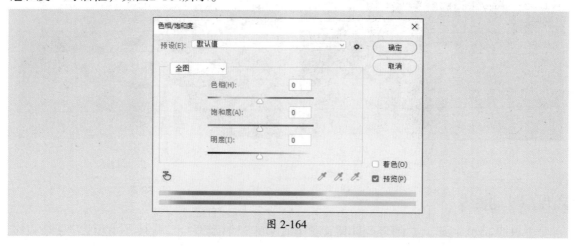

图 2-164

图2-165、图2-166分别为选中"着色"复选框前后的效果对比。

图 2-165 图 2-166

2.5.5　色彩平衡

　　使用"色彩平衡"命令可以增加或减少图像的颜色，使图层的整体色调更加平衡。执行"图像"|"调整"|"色彩平衡"命令或按Ctrl+B组合键，弹出"色彩平衡"对话框，如图2-167所示。

图 2-167

图2-168、图2-169分别为调整色彩平衡前后的效果对比。

图 2-168 图 2-169

2.5.6　去色

　　使用"去色"命令可以去除图像的色彩，将图像中所有颜色的饱和度变为0，使图像显示为灰度，每个像素的亮度值都不会改变。执行"图像"|"调整"|"去色"命令或按

Shift+Ctrl+U组合键。图2-170、图2-171分别为应用去色命令前后的效果对比。

图 2-170

图 2-171

2.6 图像的特效应用

本节将对图像的特效应用进行讲解，包括"图层"面板中的图层样式、滤镜菜单中的独立滤镜组及特效滤镜组。

2.6.1 案例解析：制作镂空叠加文字效果

在学习图像的特效应用之前，可以跟随以下操作步骤了解并熟悉使用图层样式中的填充不透明度，以及描边制作镂空叠加文字效果。

步骤 01 将素材文件拖曳至Photoshop中，如图2-172所示。

步骤 02 按Ctrl+J组合键复制图层，使用"快速选择工具" 选择背景部分，按Delete键删除选区，如图2-173所示。

图 2-172

图 2-173

步骤 03 选择"横排文字工具" T输入文字，在"字符"面板中设置参数，如图2-174所示，效果如图2-175所示。

步骤 04 按Ctrl+J组合键复制文字，在"图层"面板中调整文字顺序，如图2-176所示。

步骤 05 双击上方的文字图层，在弹出的"图层样式"对话框中设置"填充不透明度"为0%，如图2-177所示。

图 2-174

图 2-175

图 2-176

图 2-177

步骤 06 在对话框左侧选中"描边"复选框并设置参数，如图2-178所示。

步骤 07 单击"设置为默认值"按钮，效果如图2-179所示。

图 2-178

图 2-179

2.6.2 图层样式

使用"图层样式"功能，可以简单快捷地为图像添加斜面和浮雕、描边、内阴影、内发光、外发光、光泽和投影等效果。

添加图层样式主要有以下三种方法。

- 单击"图层"面板底部的"添加图层样式"按钮 *fx*，从弹出的下拉菜单中选择任意一种样式，如图2-180所示。

- 执行"图层"|"图层样式"菜单中的相应命令即可。
- 双击需要添加图层样式的图层缩览图或图层。

图 2-180

该对话框中各选项的功能介绍如下。

- **混合选项：**用于设置图像的混合模式与不透明度，设置图像的填充不透明度，指定通道的混合范围，以及设置混合像素的亮度范围。
- **斜面和浮雕：**可以添加不同组合方式的浮雕效果，从而增加图像的立体感。
- **描边：**可以使用颜色、渐变和图案来描绘图像的轮廓边缘。
- **内阴影：**可以在紧靠图层内容的边缘向内添加阴影，使图层呈现凹陷的效果。
- **内发光：**沿图层内容的边缘向内创建发光效果。
- **光泽：**可以为图像添加光滑的具有光泽的内部阴影。
- **颜色叠加：**可以在图像上叠加指定的颜色，通过修改混合模式来调整图像与颜色的混合效果。
- **渐变叠加：**可以在图像上叠加指定的渐变色。
- **图案叠加：**可以在图像上叠加图案，通过设置混合模式使叠加的图案与原图进行混合。
- **外发光：**可以沿图层内容的边缘向外创建发光效果。
- **投影：**可以为图层模拟出向后的投影效果，增强某部分的层次感和立体感。

2.6.3　独立滤镜组

独立滤镜组不包含任何滤镜子菜单，直接执行即可应用效果。独立滤镜组包括滤镜库、自适应广角滤镜、Camera Raw滤镜、镜头校正滤镜、液化滤镜和消失点滤镜。下面介绍常用的三种滤镜。

1. 滤镜库

滤镜库中包含风格化、画笔描边、扭曲、素描、纹理和艺术效果六组滤镜，使用这些滤镜，用户可以非常方便、直观地为图像添加滤镜。执行"滤镜"|"滤镜库"命令，单击

不同的缩略图，即可在左侧的预览框中看到应用不同滤镜后的效果，如图2-181所示。

图 2-181

②. **Camera Raw 滤镜**

　　Camera Raw滤镜不但提供了导入和处理相机原始数据的功能，也可以用来处理JERG格式和TIFF格式的文件。执行"滤镜"|"Camera Raw滤镜"命令，会弹出"Camera Raw滤镜"对话框，如图2-182所示。

图 2-182

③. **液化滤镜**

　　液化滤镜可推、拉、旋转、反射、折叠和膨胀图像的任意区。创建的扭曲面可以是细

微的或剧烈的，这就使"液化"命令成为修饰图像和创建艺术效果的强大工具。执行"滤镜"|"液化"命令，会弹出"液化"对话框，如图2-183所示。

图 2-183

2.6.4　特效滤镜组

特效滤镜组主要包括风格化、模糊、扭曲、像素化、渲染、杂色滤镜组，每个滤镜组中又包含多种滤镜效果，用户可根据需要选择想要的图像效果。

⒈ 风格化滤镜组

风格化滤镜组中的滤镜通过置换像素和通过查找并增加图像的对比度，在选区中生成绘画或印象派的效果。执行"滤镜"|"风格化"命令，弹出其子菜单，如图2-184所示。下面介绍比较常用的几种滤镜。

- **风：** 该滤镜可将图像的边缘进行位移，创建出水平线用于模拟风的动感效果。
- **拼贴：** 该滤镜可将图像分解成一系列块状，并使其偏离原来的位置，进而产生不规则的拼砖效果。
- **油画：** 该滤镜可为普通图像添加油画效果。

⒉ 模糊滤镜组

模糊滤镜组中的滤镜可以不同程度地柔化选区或整个图像。执行"滤镜"|"模糊"命令，弹出其子菜单，如图2-185所示。下面介绍比较常用的几种滤镜。

- **动感模糊：** 该滤镜可沿指定方向以指定强度进行模糊，类似于用固定的曝光时间给一个移动的对象拍照。
- **高斯模糊：** 该滤镜使用可调整的量快速模糊选区。该滤镜可以添加低频细节，以产生朦胧效果。
- **径向模糊：** 该滤镜可模拟缩放或旋转的相机所产生的模糊，是一种柔化的模糊。

3. 扭曲滤镜组

扭曲滤镜组中的滤镜可以将图像进行几何扭曲，创建3D或其他整形效果。执行"滤镜"|"扭曲"命令，弹出其子菜单，如图2-186所示。下面介绍常用的几种滤镜。

- **波浪：** 该滤镜可根据设定的波长和波幅产生波浪效果。
- **极坐标：** 该滤镜可根据选中的选项，将选区从平面坐标转换到极坐标，或将选区从极坐标转换到平面坐标。
- **挤压：** 该滤镜可使全部图像或选区产生向外或向内挤压的变形效果。
- **切变：** 该滤镜可通过拖动框中的线条来指定曲线，沿所设曲线扭曲图像。
- **置换：** 该滤镜可使用名为置换图的图像确定如何扭曲选区。

图 2-184　　　　　图 2-185　　　　　图 2-186

4. 像素化滤镜组

像素化滤镜组中的滤镜可通过使单元格中颜色值相近的像素结成块来清晰地定义一个选区。执行"滤镜"|"像素化"命令，弹出其子菜单，如图2-187所示。下面介绍常用的几种滤镜。

- **彩色半调：** 该滤镜可模拟在图像的每个通道上使用半调网屏的效果。
- **马赛克：** 该滤镜可使像素结为方形块。给选定块中的像素颜色相同，块颜色代表选区中的颜色。
- **铜版雕刻：** 该滤镜可将图像转换为黑白区域的随机图案或彩色图像中完全饱和颜色的随机图案。

5. 渲染滤镜组

渲染滤镜组中的滤镜能够在图像中产生光线照明的效果。通过渲染滤镜组，还可以制作云彩效果。执行"滤镜"|"渲染"命令，弹出其子菜单，如图2-188所示。下面介绍常用的几种滤镜。

- **光照效果：** 该滤镜包括17种不同的光照风格、3种光照类型和4组光照属性，可在RGB图像上制作出各种光照效果。
- **镜头光晕：** 该滤镜可模拟亮光照射到相机镜头所产生的折射。
- **云彩：** 该滤镜可使用介于前景色与背景色之间的随机值，生成柔和的云彩图案。通常用来制作天空、云彩、烟雾等效果。

6. 杂色滤镜

杂色滤镜组中的滤镜添加或移去杂色或带有随机分布色阶的像素，有助于将选区混合到周围的像素中，还可以创建与众不同的纹理或移去有问题的区域，如灰尘、划痕。执行"滤镜"|"杂色"命令，弹出其子菜单，如图2-189所示。下面介绍常用的几种滤镜。

- **减少杂色：** 该滤镜可去除扫描照片和数码相机拍摄照片上产生的杂色。
- **蒙尘与划痕：** 该滤镜可通过更改相异的像素来减少杂色。
- **添加杂色：** 该滤镜可将随机像素应用于图像，模拟在高速胶片上拍照的效果。
- **中间值：** 该滤镜可通过混合选区中像素的亮度来减少图像的杂色。

图 2-187　　　　　　　　图 2-188　　　　　　　　图 2-189

读　书　笔　记

课后练习 制作网站首页

下面综合使用图像处理工具制作宣传海报，效果如图2-190所示。

图 2-190

1. 技术要点

①置入素材后创建"可选颜色"调整图层，在"属性"面板中设置图像色彩。

②双击图层，添加"投影"样式。

③使用"矩形工具"绘制方框，使用"文字工具"创建标题和正文。

2. 分步演示

分步演示效果，如图2-191所示。

图 2-191

我国的第一条电视广告

改革开放后，广告产业进入了良性发展阶段。在1979年1月28日，上海电视台播出了第一条电视广告：参桂养荣酒。

该广告时长1分30秒，内容为儿子、儿媳带着孙子，前往商店为老父亲购买一款"参桂养荣酒"，老父亲拿到酒后非常开心。广告播完后，紧跟着出现一张10秒钟的幻灯片，上面写着："上海电视台即日起受理广告业务。"广告一经播出，该酒就变成了走亲访友的热门礼品，也让人们意识到广告对引导消费的重要性，商业广告的春天也就到来了。

由于时间久远，未能保存影像资料，但有一名广告制作者却凭借记忆绘制了大致的"四格示意图"。

第**3**章

广告设计之
图形元素的设计

内容导读

在广告设计中，要学会使用Illustrator软件处理图形元素。本章将对该软件的基础知识、基础图形的绘制与填充、路径的绘制与编辑、对象的选择与变换、文本的创建与编辑，以及特效与样式的添加等方面进行讲解。

思维导图

3.1 基础知识详解

本节对Illustrator的入门基础操作进行讲解，包括Illustrator工作界面的构成、文档的新建与导出，以及画板尺寸的调整。

3.1.1 案例解析：新建并保存图形文件

在学习图形基础知识之前，可以跟随以下操作步骤了解并熟悉，使用缩放工具、画板工具及"缩放"命令裁剪图像。

步骤 01 执行"文件"|"打开"命令，打开素材文件，按住Ctrl+空格键调整画面显示，如图3-1所示。

步骤 02 选择"画板工具"，在控制栏中设置画板的宽和高，如图3-2所示。

图 3-1　　　　　　　　　　　　　　　　图 3-2

步骤 03 使用"选择工具"移动图像位置，如图3-3所示。

步骤 04 在控制栏中单击"裁剪图像"按钮，拖动裁剪框，调整裁切构建大小，如图3-4所示。

图 3-3　　　　　　　　　　　　　　　　图 3-4

步骤 05 按Enter键完成裁剪，效果如图3-5所示。

步骤 06 选择"画板工具",执行"文件"|"导出为"命令,在弹出的"导出"对话框中选中"使用画板"复选框,然后单击"导出"按钮,如图3-6所示。

图 3-5 图 3-6

3.1.2 认识工作界面

Illustrator的工作界面主要由菜单栏、控制栏、标题栏、工具栏、面板组、工作画板和状态栏组成,如图3-7所示。

图 3-7

下面简单介绍各部分的主要功能和作用。

- **菜单栏:** 菜单栏包括"文件""编辑""对象""文字"和"帮助"等9个主菜单,如图3-8所示。每一个菜单又包括多个子菜单,通过应用这些命令可以完成大多数常规编辑操作。

文件(F) 编辑(E) 对象(O) 文字(T) 选择(S) 效果(C) 视图(V) 窗口(W) 帮助(H)

图 3-8

- **控制栏：** 控制栏显示的选项因所选的对象或工具类型而异。例如，选择"矩形工具"，控制栏上除了显示用于更改对象颜色、位置和尺寸的选项外，还会显示"对齐""形状""变换"等选项，如图3-9所示。执行"窗口"|"控制"命令，显示或隐藏控制栏。

图 3-9

- **标题栏：** 打开一张图像或文档，在工作区域上方会显示文档的相关信息，包括文档名称、文档格式、缩放等级、颜色模式等，如图3-10所示。

图 3-10

- **工具栏：** 启动Illustrator，在其工作界面的右侧会出现工具栏，其中包括在处理文档时需要使用的各种工具，如图3-11所示。通过这些工具，可绘制、选择、移动、编辑和操纵对象和图形。单击 ▶▶ 按钮显示双排，如图3-12所示。用鼠标长按或右击带有三角图标的工具即可展开工具组，从中可选择不同的工具。单击工具组右侧的黑色三角，工具组就从工具箱中分离出来，成为独立的工具栏，如图3-13所示。

图 3-11　　　图 3-12　　　　　图 3-13

操作提示

单击工具栏下方的"编辑工具栏"按钮 •••，打开"所有工具"抽屉，单击右上角的 ☰ 按钮，在弹出的菜单中可选择显示工具选项。

- **面板组**：面板组是Illustrator中最重要的组件之一，在面板中可设置数值和调节功能。每个面板都可以自行组合。执行"窗口"菜单下的命令即可显示面板。按住鼠标左键拖动可将面板和窗口分离，如图3-14所示。单击 ◀◀ 、 ▶▶ 按钮或单击面板名称可以显示或隐藏面板内容，如图3-15所示。

图 3-14　　　　　　图 3-15

- **工作画板**：在工作界面中黑色实线的矩形区域即为工作画板，这个区域的大小就是用户设置的页面大小。画板外的空白区域即画布，可以自由绘制。
- **状态栏**：状态栏显示在工作画板的左下边缘。单击当前工具旁的 ▶ 按钮，选择"显示"选项，在弹出的子菜单中可设置显示的选项，如图3-16所示。

图 3-16

3.1.3　文档的创建与导出

执行"文件"|"新建"命令或按Ctrl+N组合键，弹出"新建文档"对话框，如图3-17所示。

图 3-17

该对话框中各选项的介绍如下。

- **最近使用项**：显示最近设置文档的尺寸，也可单击"移动设备"、Web等类别中选择预设模板，在右侧窗格中修改设置。
- **预设详细信息**：在该文本框中输入新建文件的名称，默认为"未标题-1"。

- **宽度、高度、单位：** 用于设置文档尺寸和度量单位，默认的单位是"像素"。
- **方向：** 用于设置文档的页面方向：横向或纵向。
- **画板：** 用于设置画板数量。
- **出血：** 用于设置出血参数值。当数值不为0时，可在创建文档的同时，在画板四周显示设置的出血范围。
- **颜色模式：** 用于设置新建文件的颜色模式，默认为"RGB颜色"。
- **光栅效果：** 为文档中的光栅效果指定分辨率，默认为"屏幕（72 ppi）"。
- **预览模式：** 用于设置文档默认的预览模式，包括默认值、像素和叠印三种模式。
- **更多设置：** 单击此按钮，打开"更多设置"对话框，显示的为旧版"新建文档"对话框。

操作提示

安装Illustrator后双击图标，打开Illustrator主界面，在主界面中单击"新建"按钮或在预设区域单击"更多预设"按钮◌◌也可以新建文件。

执行"文件"|"导出"|"导出为"命令，弹出"导出"对话框，在"保存类型"下拉列表中可以设置导出的文件类型，如图3-18所示。

图 3-18

选择不同的文件类型，单击"导出"按钮后会弹出不同文件类型设置的对话框。以导出文件类型"JPEG（*.JPEG）"为例，在弹出的"JPEG选项"对话框中可设置相关参数，如图3-19所示。

图 3-19

3.1.4 画板的尺寸调整

　　使用画板工具可以创建多个不同大小的画板来组织图稿组件。选择"画板工具"■或按Shift+O组合键，在原有画板边缘显示定界框，如图3-20所示。在文档窗口中任意拖动鼠标绘制即可得到一个新的面板，直接拖动可调整显示位置。按住Alt键移动复制，在控制栏单击■按钮或■按钮可更改画板方向，如图3-21所示。

图 3-20　　　　　　　　　　　　　　　　　　图 3-21

操作提示

　　除了自由绘制画板大小外，在"画板工具"的控制栏中还可以精确设置画板大小、方向、画板选项等。

3.2 基础图形的绘制与填充

　　本节将对基础图形的绘制与填充进行讲解，包括绘制线段和网格、绘制几何形状、构建新形状和设置填充与描边。

3.2.1 案例解析：绘制卡通中巴车图形

　　在学习基础图形的绘制与填充之前，可以跟随以下操作步骤了解并熟悉绘制图形，使用圆角矩形工具和椭圆工具绘制卡通中巴车图形效果。

　　步骤01 选择"圆角矩形工具"■，拖动鼠标即可绘制圆角矩形，如图3-22所示。

　　步骤02 拖动任意一角的控制点，微调圆角半径，如图3-23所示。

图 3-22　　　　　　　　　　　　　　　　　　图 3-23

步骤 03 单击圆角矩形右上角的控制点后拖动，调整圆角半径，如图3-24所示。

步骤 04 按Ctrl+C组合键复制，按Ctrl+Shift+V组合键原位粘贴，向上拖动来调整圆角矩形的高度，如图3-25所示。

图 3-24　　　　　　　　　　　　　　　图 3-25

步骤 05 按住Shift键分别单击圆角矩形的右下控制点和左下控制点，拖动将半径调整为0，如图3-26所示。

步骤 06 更改填充颜色，如图3-27所示。

图 3-26　　　　　　　　　　　　　　　图 3-27

步骤 07 选择"椭圆工具" ，按住Shft键绘制正圆，设置"描边"为6 pt，如图3-28所示。

步骤 08 找到圆形中心点，按住Shift+Alt组合键从中心点等比例绘制正圆，设置填充颜色为灰色，设置"描边"为黑色、2 pt，如图3-29所示。

图 3-28　　　　　　　　　　　　　　　图 3-29

步骤 09 按住Shift键以圆心画正圆，按住Alt键移动复制，如图3-30所示。

步骤 10 使用"圆角矩形工具"绘制圆角矩形，使用"吸管工具"吸取轮胎内部颜色属性，如图3-31所示。

图 3-30 图 3-31

步骤 11 使用"圆角矩形工具"绘制圆角矩形，更改填充颜色为蓝色，使其水平居中对齐，如图3-32所示。

步骤 12 按住Alt键移动复制矩形玻璃效果，并调整其宽度和圆角半径，如图3-33所示。

图 3-32 图 3-33

步骤 13 使用"圆角矩形工具"绘制圆角矩形，并根据需要更改填充颜色和调整显示位置（顶部绿色的部分置于底层），如图3-34所示。

步骤 14 选择"椭圆工具"，按住Shift键绘制正圆，使用"吸管工具"吸取轮胎内部颜色属性，如图3-35所示。

图 3-34 图 3-35

3.2.2 绘制线段和网格

　　直线段工具、弧形工具、螺旋线工具、矩形网格工具等线性工具可以绘制直线、曲线或者螺旋线效果，还可以根据需要绘制网格效果。

1. 直线段工具

　　选择"直线段工具" ✏可以绘制直线。选择该工具后，在控制栏中设置"描边"参数，在画板上单击并拖动鼠标，松开鼠标左键后完成直线段的绘制。或在画板上单击，弹出"直线段工具选项"对话框，如图3-36所示，设置参数后单击"确定"按钮，即可绘制直线段，如图3-37所示。

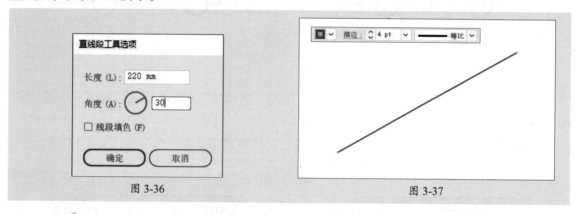

图 3-36　　　　　　　　　　　　　　　　图 3-37

操作提示

　　按住Shift键可以绘制出水平、垂直以及45°、135°等倍增角度的斜线。

2. 弧形工具

　　选择"弧形工具" ╭后可以直接在工作画板上拖动鼠标绘制弧线。若要想精确地绘制弧线，可以在画板上单击，在弹出的"弧线段工具选项"对话框中设置参数，如图3-38所示，单击"确定"按钮，即可绘制弧线，如图3-39所示。

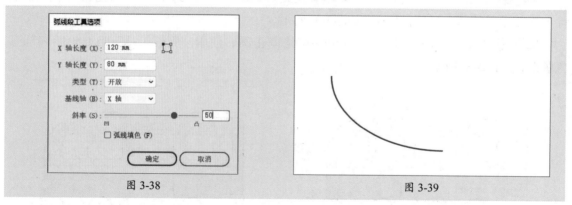

图 3-38　　　　　　　　　　　　　　　　图 3-39

3. 螺旋线工具

　　选择"螺旋线工具" ◉可以绘制螺旋线。在画板上单击，弹出"螺旋线"对话框，在该对话框中设置参数，如图3-40所示，单击"确定"按钮，即可绘制螺旋线，如图3-41所示。

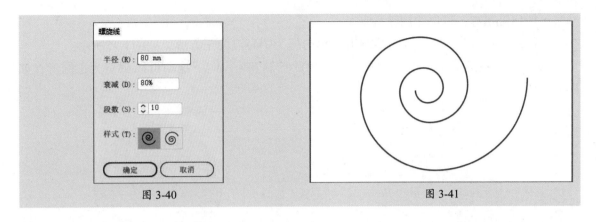

图 3-40

图 3-41

4. 矩形网格工具

选择"矩形网格工具" ⊞ ，可以创建具有指定大小和指定分隔线数目的矩形网格。在画板上单击，弹出"矩形网格工具选项"对话框，在该对话框中设置参数，如图3-42所示，单击"确定"按钮，即可绘制矩形网格，如图3-43所示。

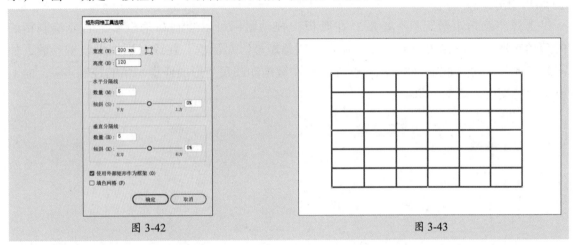

图 3-42

图 3-43

3.2.3 绘制几何形状

使用矩形工具组中的工具，可以绘制出矩形、圆角矩形、圆形、多边形、星形等几何形状。

1. 矩形工具

选择"矩形工具" ▇ ，在画板上拖动鼠标可以绘制矩形。或在画板上单击弹出"矩形"对话框，在该对话框中设置参数，如图3-44所示。

在绘制时按住Alt键、Shift键等不同的快捷键会有不同的结果。

● 按住Alt键，鼠标指针变为"⊞"形状时，拖动鼠标可以绘制以此为中心点向外扩展的矩形。

图 3-44

73

- 按住Shift键，可以绘制正方形。
- 按Shift+Alt组合键，可以绘制出以单击处为中心点的正方形，如图3-45所示。

按住鼠标左键拖动圆角矩形的任意一角的控制点 ，向下拖动可以调整为正圆形，如图3-46所示。

图 3-45　　　　　　　　　　　　　　　图 3-46

2. 圆角矩形工具

选择"圆角矩形工具" 后，在画板上拖动鼠标可以绘制圆角矩形。若要绘制精确的圆角矩形，可以在画板上单击，弹出"圆角矩形"对话框，在该对话框中设置参数，如图3-47所示，效果如图3-48所示。按住鼠标左键拖动圆角矩形的任意一角的控制点 ，向上或向下拖动可以调整圆角半径。

图 3-47　　　　　　　　　　　　　　　图 3-48

3. 椭圆工具

选择"椭圆工具" ，在画板上拖动鼠标可以绘制椭圆形。或在画板上单击，弹出"椭圆"对话框，在该对话框中设置参数，如图3-49所示，效果如图3-50所示。

图 3-49　　　　　　　　　　　　　　　图 3-50

在绘制椭圆形的过程中按住Shift键，可以绘制正圆形；按Alt+Shift组合键，可以绘制以起点为圆心的正圆形，如图3-51所示。绘制完成后，将鼠标放至控制点，当鼠标指针变为"▶"形状时，拖动鼠标可以将其调整为饼图，如图3-52所示。

图 3-51　　　　　　　　　　　　　　　　图 3-52

④. 多边形工具

选择"多边形工具"，在画板上拖动鼠标可绘制不同边数的多边形。或用该工具在画板上单击，弹出"多边形"对话框，在该对话框中设置参数，如图3-53所示，效果如图3-54所示。按住鼠标左键拖动多边形任意一角的控制点，向下拖动可以产生圆角效果，当控制点和中心点重合时，便形成正圆形。

图 3-53　　　　　　　　　　　　　　　　图 3-54

⑤. 星形工具

使用星形工具可以绘制不同形状的星形图形。选择"星形工具"，在画板上拖动鼠标可绘制星形。或用该工具在画板上单击，弹出"星形"对话框，如图3-55所示。

● **半径1**：设置所绘制星形图形内侧点到星形中心的距离。

● **半径2**：设置所绘制星形图形外侧点到星形中心的距离。

● **角点数**：设置所绘制星形图形的角数。

在绘制星形的过程中，按住Alt键，可以绘制旋转的正星形；按Alt+Shift组合键，可以绘制不旋转的正星形，如图3-56所示。绘制完成后按住Ctlr键，拖动控制点可以调整星形角的度数，如图3-57所示。

图 3-55

图 3-56

图 3-57

3.2.4 构建新的形状

使用shaper工具可以在绘制时将任意曲线路径转换为精确的几何图形；使用形状生成器工具则可以在多个重叠的图形中快速得到新的图形。

1. shaper 工具

Shaper工具不仅可以绘制精确的曲线路径，还可以对图形进行造型调整。选择"Shaper工具" ，按住鼠标左键粗略地绘制出几何图形的基本轮廓，松开鼠标，系统就会生成精确的几何图形。

使用"Shaper工具"可以对形状重叠的位置进行涂抹，得到复合图形。绘制两个图形并重叠摆放，选择"Shaper工具"，将鼠标指针放置在重叠区域，按住鼠标绘制，如图3-58所示，松开鼠标，该区域即被删除，如图3-59所示。

图 3-58

图 3-59

2. 形状工具

形状生成器工具通过合并和涂抹更简单的对象来创建复杂对象。选择多个图形后，选择"形状生成器工具" ，或按Shift+M组合键选择该工具，单击或者按住鼠标左键拖动选定区域，如图3-60所示，释放后即显示合并路径并创建新形状，如图3-61所示。

图 3-60

图 3-61

3.2.5 设置填充与描边

使用吸管工具、"颜色"面板、"色板"面板、"图案"面板、"描边"面板、"渐变"面板可以为图形填充颜色与描边。

1. 吸管工具

Illustrator中的吸管工具不仅可以拾取颜色，还可以拾取对象的属性，并赋予其他矢量对象。矢量图形的描边样式、填充颜色，文字对象的字符属性、段落属性，位图中的某种颜色，都可以通过"吸管工具"来"复制"相同的样式。

选择需要被赋予的图形，如图3-62所示，然后选择"吸管工具" ✐，单击目标对象，即可为其添加相同的属性，如图3-63所示。若在吸取的时候按住Shift键，则只填充颜色。

图 3-62

图 3-63

2. "颜色"面板

通过"颜色"面板可以为对象填充单色或设置单色描边。执行"窗口"|"颜色"命令，打开"颜色"面板，该面板可使用不同颜色模式显示颜色值。图3-64所示为选择CMYK颜色模式的"颜色"面板。

图 3-64

选择图形对象，在色谱中拾取颜色填充，如图3-65所示。单击"互换填充和描边颜色"按钮↰可调换填充和描边的颜色。单击☑按钮可设置描边颜色，在控制栏或属性面板中可设置描边的粗细，如图3-66所示。

图 3-65　　　　　　　　　　　　　　图 3-66

3. "色板"面板

通过"色板"面板可以为对象填色和描边添加颜色、渐变或图案。执行"窗口"|"色板"命令，打开"色板"面板，如图3-67所示。选中要添加填色或描边的对象，在"色板"面板中单击"填色"按钮■或"描边"按钮☑，再单击色板中的颜色、图案或渐变，即可为对象添加相应的填色或描边。

图 3-67

4. "图案"面板

除了颜色和渐变填充外，Illustrator软件还提供了多种图案，以帮助用户制作出更加精美的图像。可以通过"色板"面板或执行"窗口"|"色板库"|"图案"命令，有基本图形、自然和装饰3类预设图案。图3-68所示为装饰中的"Vonster图案"面板。图3-69所示为应用图案的效果。

图 3-68　　　　　　　　　　　　　　图 3-69

操作提示

若想添加新的图案，可以选中要添加的图案对象，执行"对象"|"图案"|"建立"命令，在"图案选项"面板中设置参数。

5. "描边"面板

执行"窗口"|"描边"命令，打开"描边"面板，如图3-70所示。选中要设置描边的对象，在该面板中设置描边的粗细、端点、边角等参数，即可在图像编辑窗口中观察到效果，如图3-71所示。

图 3-70 图 3-71

6. "渐变"面板

"渐变"面板可以精确地控制渐变颜色的属性。

选择图形对象后，执行"窗口"|"渐变"命令，打开"渐变"面板，如图3-72所示。在该面板中选择任意一个渐变类型激活渐变，在渐变色条中可以更改颜色，效果如图3-73所示。

图 3-72 图 3-73

"渐变"面板中部分按钮的作用如下。

- **渐变**▊：单击该按钮，可赋予填色或描边渐变色。
- **填色/描边**▨：用于选择填色或描边添加渐变并进行设置。
- **反向渐变**▧：单击该按钮将反转渐变颜色。
- **类型**：用于选择渐变的类型，包括"线性渐变"▊、"径向渐变"▣和"任意形状渐变"▨三种，如图3-74所示。

线性渐变 径向渐变 任意形状渐变
图 3-74

- **编辑渐变**：单击该按钮将切换至渐变工具 ▓ ，进入渐变编辑模式。
- **描边**：用于设置描边渐变的样式。该区域的按钮仅在为描边添加渐变时被激活。
- **角度⊿**：用于设置渐变的角度。
- **渐变滑块○**：双击该按钮，在弹出的面板中可设置该渐变滑块的颜色，默认为灰度模式，如图3-75所示。单击该面板中的"菜单"按钮 ≡ ，在弹出的菜单中选取其他颜色模式，可以设置更加丰富的颜色。图3-76所示为选择CMYK颜色模式时的效果。在Illustrator软件中，默认有两个渐变滑块。若想添加新的渐变滑块，移动鼠标至渐变滑块之间单击即可添加，如图3-77所示。

图 3-75　　　　　　　　　图 3-76　　　　　　　　　图 3-77

3.3　路径的绘制与编辑

本节将对路径的绘制与编辑进行讲解，包括路径的绘制、路径的调整和路径的编辑。

3.3.1　案例解析：绘制蘑菇简笔画

在学习路径的绘制与编辑之前，可以跟随以下操作步骤了解并熟悉，使用钢笔工具、曲率工具和画笔工具绘制蘑菇简笔画效果。

步骤 01 使用"曲率工具"绘制两点直线，如图3-78所示。

步骤 02 继续拖动鼠标绘制闭合路径，如图3-79所示。

图 3-78　　　　　　　　　　　图 3-79

步骤 03 使用"曲率工具"调整图形形状，如图3-80所示。

步骤 04 使用"钢笔工具"绘制闭合路径，如图3-81所示。

图 3-80

图 3-81

步骤 05 选择"椭圆工具"，按住Shift键绘制正圆形，如图3-82所示。

步骤 06 选择"剪刀工具"，分别在正圆形的边缘处单击以分割部分路径，如图3-83所示。

图 3-82

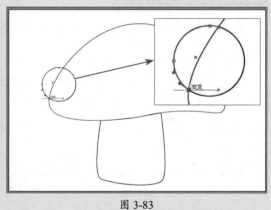

图 3-83

步骤 07 删除被分割的部分，如图3-84所示。

步骤 08 继续绘制不同大小的正圆形，效果如图3-85所示。

图 3-84

图 3-85

步骤 09 使用"选择工具"拖动框选中所有路径，选择"画笔工具"，在控制栏中调整画笔参数，如图3-86所示。

步骤 10 效果如图3-87所示。

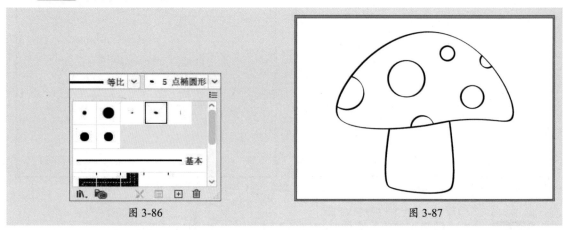

图 3-86 图 3-87

3.3.2 绘制路径

使用钢笔工具、曲率工具、画笔工具和铅笔工具绘制曲线或直线段。

1. 钢笔工具

钢笔工具可以使用锚点和手柄精确创建路径。选择"钢笔工具" ✐，按住Shift键可以绘制水平、垂直或以45°角倍增的直线路径，如图3-88所示；若绘制曲线线段，可以先在曲线改变方向的位置添加一个锚点，然后拖动构成曲线形状的方向线。方向线的长度和倾斜度决定了曲线的形状，如图3-89所示。

图 3-88 图 3-89

操作提示

直接使用"钢笔工具" ✐ 或"添加锚点工具" ✐，单击任意路径段，即可添加锚点；使用"钢笔工具" ✐ 或"删除锚点工具" ✐ 单击锚点，即可删除锚点。

2. 曲率工具

　　使用曲率工具可以轻松创建并编辑曲线和直线。选择"曲率工具" ，在画板上单击两点为直线段状态，移动光标位置，此时转变为曲线，如图3-90所示。继续绘制闭合路径后则变成光滑有弧度的形状，如图3-91所示。按住鼠标左键拖动锚点可更改图形形状。双击或连续两次单击一个点可在平滑锚点或尖角锚点之间切换。

图 3-90 图 3-91

3. 画笔工具

　　使用画笔工具可以在应用画笔描边的情况下绘制自由路径。选择"画笔工具" ，按住Shift键可以绘制水平、垂直或以45°角倍增的直线路径，如图3-92所示。在控制栏中的"定义画笔"下拉列表中或"画笔"面板中可以选择画笔类型，单击即可应用。图3-93所示为应用"炭笔 羽毛"画笔的效果。

图 3-92 图 3-93

3.3.3　调整路径

　　使用铅笔工具既能绘制路径，又能调整路径，平滑工具、路径橡皮擦工具及连接工具可以对现有路径进行调整。

1. 铅笔工具

　　使用铅笔工具可绘制开放路径和闭合路径，也可以对绘制好的图像进行调整。选择"铅笔工具" ，在画板上按住鼠标左键进行拖动即可绘制路径。按住Shift键绘制0°、45°

或90°角的直线段,如图3-94所示;按住Alt键可以绘制不受控制的直线段,如图3-95所示。选择已有路径,将铅笔笔尖定位到路径端点,当铅笔笔尖旁边的小图标消失时拖动鼠标即可更改路径。当选择两条路径后,使用铅笔工具可以连接这两条路径。

图 3-94 图 3-95

2. 平滑工具

平滑工具可以使路径变得平滑。选中路径后选择"平滑工具" ✐,按住鼠标左键在需要平滑的区域拖动,即可使其变平滑。

3. 路径橡皮擦工具

路径橡皮擦工具可以擦除路径,使路径断开。选中路径后选择"路径橡皮擦工具" ✐,按住鼠标左键在需要擦除的区域拖动,即可擦除该部分。

4. 连接工具

连接工具可以连接相交的路径,多余的部分会被修剪掉,也可以闭合两条开放路径之间的间隙。使用"连接工具" ✐在需要连接的位置拖动,即可连接路径。

3.3.4　编辑路径

执行"对象"|"路径"命令,在其子菜单中可以看到多个与路径有关的命令,如图3-96所示。

下面针对部分常用的命令进行介绍。

图 3-96

- **连接**:该命令可以连接两个锚点,从而闭合路径或将多个路径连接到一起。
- **平均**:该命令可以使选中的锚点排列在同一水平线或垂直线上。
- **轮廓化描边**:该命令是一个非常实用的命令,它可以将路径描边转换为独立的填充对象,以便单独进行设置。
- **偏移路径**:该命令可以使路径向内或向外偏移指定距离,且原路径不会消失。
- **简化**:该命令可以通过减少路径上的锚点来减少路径细节。

- **分割下方对象**：该命令就像切刀或剪刀一样，使用选定的对象切穿其他对象，并丢弃原来所选的对象。
- **分割为网格**：该命令可以将对象转换为矩形网格。

除此之外，还可以在"路径查找器"面板中编辑路径。执行"窗口"|"路径查找器"命令，即可打开"路径查找器"面板，如图3-97所示。

该面板中各按钮的作用如下。

图 3-97

- **联集**：单击该按钮，将合并选中的对象，并保留顶层对象的上色属性。
- **减去顶层**：单击该按钮，将从最后面的对象中减去最前面的对象。
- **交集**：单击该按钮，将仅保留重叠区域。
- **差集**：单击该按钮，将保留未重叠区域。
- **分割**：单击该按钮，可以将一份图稿分割成由组件填充的表面（表面是未被线段分割的区域）。
- **修边**：单击该按钮，将删除已填充对象被隐藏的部分，删除所有描边且不会合并相同颜色的对象。
- **合并**：单击该按钮，将删除已填充对象被隐藏的部分，删除所有描边，且合并具有相同颜色的相邻或重叠的对象。
- **裁剪**：单击该按钮，可将图稿分割成由组件填充的表面，删除图稿中所有落在最上方对象边界之外的部分，且会删除所有描边。
- **轮廓**：单击该按钮，可将对象分割为其组件线段或边缘。
- **减去后方对象**：单击该按钮，将从最前面的对象中减去后面的对象。

3.4　对象的选择与变换

本节将对对象的选择与变换进行讲解，包括对象的选择、对齐和分布、排列、变换，以及对象的高级编辑等。

3.4.1　案例解析：制作立体空间网格效果

在学习对象的选择与变换之前，可以跟随以下操作步骤了解并熟悉，使用矩形网格、自由变换工具，以及"旋转"命令制作立体空间网格效果。

步骤 01 使用"矩形工具"绘制和文档大小等大的矩形，设置"描边"为"无"，"填充"为黑色，按Ctrl+2组合键锁定图层，如图3-98所示。

步骤 02 双击"矩形网格工具"，在弹出的"矩形网格工具选项"对话框中设置参数，如图3-99所示。

图 3-98 　　　　　　　　　　　　　　　图 3-99

步骤 03 拖动鼠标绘制网格，如图3-100所示。

步骤 04 在属性栏中设置描边颜色为白色，设置描边粗细为1 pt，效果如图3-101所示。

图 3-100 　　　　　　　　　　　　　　图 3-101

步骤 05 选择"直线段工具"，按住Shift键绘制倾斜角为45°角的直线段，如图3-102所示。

步骤 06 单击矩形网格后选择"自由变换工具"，单击"透视扭曲"按钮，沿45°斜角的直线调整网格，如图3-103所示。

图 3-102 　　　　　　　　　　　　　　图 3-103

步骤 07 右击鼠标，在弹出的快捷菜单中选择"变换"|"旋转"命令，在弹出的"旋转"对话框中设置旋转角度，如图3-104所示。

步骤 08 单击"复制"按钮，效果如图3-105所示。

图 3-104

图 3-105

步骤 09 调整矩形网格的位置，如图3-106所示。

步骤 10 选择两个矩形网格，使用相同的方法旋转180°后复制，效果如图3-107所示。

图 3-106

图 3-107

步骤 11 选择"矩形网格工具"，绘制矩形网格，效果如图3-108所示。

步骤 12 按Ctrl+A组合键全选网格，使用"选择工具"调整矩形网格整体的宽度和高度，效果如图3-109所示。

图 3-108

图 3-109

步骤 13 在"属性"面板中设置外观参数，如图3-110所示。

步骤 14 效果如图3-111所示。

图 3-110　　　　　　　　　　　　　　　图 3-111

3.4.2　对象的选择

在Illustrator中，提供了5种选择工具，包括选择工具、直接选择工具、编组选择工具、套索工具、魔棒工具及"选择"命令。

1. 选择工具

使用选择工具可以选中整体对象。使用"选择工具"工具 ▶ 单击可以选择一个对象，如图3-112所示；也可以在一个或多个对象的周围拖动鼠标，形成一个选框，圈住所有对象或部分对象，如图3-113所示。按住Shift键在未选中对象上单击可以加选对象，再次单击将取消选中。

图 3-112　　　　　　　　　　　　　　　图 3-113

2. 直接选择工具

使用直接选择工具可以直接选中路径上的锚点或路径段。使用"直接选择工具" ▷ 在要选中的对象锚点或路径段上单击，即可将其选中。被选中的锚点呈实心状，拖动锚点或方向线可以调整显示状态。若在对象周围拖动鼠标画出一个虚线框，如图3-114所示，虚线框中的对象内容即可被全部选中，虚线框内的对象内容被扩选，锚点变为实心；虚线框外的锚点变为空心状态，如图3-115所示。

图 3-114　　　　　　　　　　　　　图 3-115

3. 编组选择工具

使用编组选择工具可以选中编组中的对象。选择"编组选择工具" ，单击即可选中编组中的对象，再次单击将选中对象所在的分组。

4. 套索工具

使用套索工具可以通过套索创建选择的区域，区域内的对象将被选中。选择"套索工具" ，在图像编辑窗口中按住鼠标左键拖动即可创建区域。

5. 魔棒工具

魔棒工具用来选择具有相似属性的对象，如填充、描边等。

6. "选择"命令

在"选择"命令菜单中，可以进行全选、取消选择、选择所有未选中的对象、选择具有相同属性的对象以及存储所选对象等操作。

> **操作提示**
>
> 　　除了上述工具外，用户还可以通过"图层"面板选中对象。在"图层"面板中单击"单击可定位（拖移可移动外观）"按钮 即可选择并定位对象。

3.4.3　对象的对齐和分布

对齐与分布可以使对象间的排列遵循一定的规则，从而使画面更加整洁、有序。

选择多个对象后，在控制栏中单击"对齐"按钮，或者执行"窗口"|"对齐"命令，打开"对齐"面板，如图3-116所示。通过该面板中的按钮即可设置对象的对齐与分布。

图 3-116

1. 对齐对象

"对齐"对象命令可以将多个图形对象整齐排列。"对齐对象"选项组中包括6个对齐按钮："水平左对齐" 、"水平居中对齐" 、"水平右对齐" 、

"垂直顶对齐" ▯、"垂直居中对齐" ▮、"垂直底对齐" ▮。

2. 分布对象

"分布对象"命令可以对多个图形之间的距离进行调整。"分布对象"选项组包含6个分布按钮："垂直顶分布" ▤、"垂直居中分布" ▤、"垂直底分布" ▤、"水平左分布" ▥、"水平居中分布" ▥、"水平右分布" ▥。

3. 分布间距

"分布间距"命令可以通过对象路径之间的精确距离分布对象。"分布间距"选项组中有两个按钮,这两个按钮分别为"垂直分布间距" ▤ 和"水平分布间距" ▥。

4. 对齐

在"对齐"选项组中可以选择对齐的基准,默认为"对齐关键对象" ▦,还可以选择"对齐画板" ▯、"对齐所选对象" ▦。

3.4.4 对象的排列

绘制复杂的图形对象时,对象的排列不同会产生不同的外观效果。执行"对象"|"排列"命令,在其子菜单中包括多个排列调整命令;或在选中图形的时候,右击鼠标,在弹出的快捷菜单中选择合适的排列选项。

- **置于顶层:** 若要把对象移到所有对象前面,则执行"对象"|"排列"|"置于顶层"命令,或按Ctrl+Shift+]组合键。
- **置于底层:** 若要把对象移到所有对象后面,则执行"对象"|"排列"|"置于底层"命令,或按Ctrl+Shift+[组合键。
- **前移一层:** 若要把对象向前面移动一个位置,则执行"对象"|"排列"|"前移一层"命令,或按Ctrl+]组合键。
- **后移一层:** 若要把对象向后面移动一个位置,则执行"对象"|"排列"|"后移一层"命令,或按Ctrl+[组合键。

3.4.5 对象的变换

在绘图的过程中,可以选择缩放、移动或镜像对象,制作特殊的展示效果。下面对此进行介绍。

1. 移动对象

选中目标对象后,可以根据不同的需要灵活地选择多种方式移动对象。使用"选择工具",在对象上单击并按住鼠标左键不放,拖动鼠标至需要放置对象的位置,松开鼠标左键,即可移动对象。选中要移动的对象,用键盘上的方向键也可以上下左右地移动对象的位置。按住Alt键可以将对象进行移动复制;若按Alt+Shift组合键,可以确保对象在水平、垂直、45°角的倍数方向上进行移动复制。

2. 比例缩放工具

在选中对象后，通过定界框调整对象大小。选择目标对象，对象的周围将出现控制手柄，用鼠标拖动各个控制手柄即可自由地缩放对象，也可以拖动对角线上的控制手柄缩放对象，按住Shift键可以等比例缩放，按Shift+Alt组合键可以从对象中心等比例缩放。也可以使用等比例缩放工具围绕固定点调整对象大小。

3. 倾斜工具

倾斜工具可以将对象沿水平或垂直方向进行倾斜处理。选择目标对象，在工具栏中双击"倾斜工具" ，在弹出的"倾斜"对话框中设置参数，如图3-117所示。也可以直接使用工具将中心控制点放置任意一点，用鼠标拖动对象即可倾斜对象，如图3-118所示。

图 3-117

图 3-118

4. 旋转工具

旋转工具以对象的中心点为轴心进行旋转操作。选择目标对象，在工具栏中双击"旋转工具" ，在弹出的"旋转"对话框中设置参数，如图3-119所示。也可以直接使用工具将中心控制点放置任意一点，用鼠标拖动对象即可旋转对象，如图3-120所示。按住Shift键进行拖动，可以45°旋转。

图 3-119 图 3-120

5. 镜像工具

镜像工具可以使对象进行垂直或水平方向的翻转。选择目标对象，在工具栏中双击

"镜像工具" ⊳◁，在弹出的"镜像"对话框中设置参数，如图3-121所示。也可以直接使用工具将中心控制点放置任意一点，用鼠标拖动对象即可镜像旋转对象，如图3-122所示。

| 图 3-121 | 图 3-122 |

6. 自由变换工具

自由变换工具可以旋转、缩放、倾斜和扭曲对象。

选择目标对象，选择"自由变换工具" ⊡显示包换工具选项的构件。默认情况下，自由变换为选定状态，如图3-123所示。

图 3-123

各选项的含义如下。

- **约束**：在使用"自由变换"和"自由扭曲"时选择此选项可按比例缩放对象。
- **自由变换**：拖动定界框上的点来变换对象。
- **自由扭曲**：拖动对象的角手柄可更改其大小和角度。
- **透视变换**：拖动对象的角手柄可在保持其角度的同时更改其大小，从而营造透视感。

3.4.6 对象的高级编辑

使用混合工具可在多个矢量对象间制作过渡的效果；使用封套扭曲工具和剪切蒙版可限定对象的形状；使用"图像描摹"命令可将位图转换为矢量图。

1. 混合工具

选择目标对象，如图3-124所示，单击"混合工具" ，在要创建混合的对象上依次单击，即可创建混合效果，如图3-125所示。选中要创建的混合对象后执行"对象"｜"混合"｜"建立"命令或按Alt+Ctrl+B组合键，也可以实现相同的效果。

| 图 3-124 | 图 3-125 |

操作提示

在使用"混合工具"创建混合时单击混合对象的锚点，可以创建旋转的混合效果，如图3-126所示。

图 3-126

双击混合工具或执行"对象"｜"混合"｜"混合选项"命令，在打开的"混合选项"对话框中设置混合的步骤数或步骤间距，如图3-127所示。

图 3-127

2. 剪切蒙版

"剪贴蒙版"是一个可以用其形状遮盖其他图稿的对象，将多余的画面隐藏起来。置入一张位图图像，绘制一个矢量图形，使矢量图置于位图上方，按Ctrl+A组合键全选，如图3-128所示；右击鼠标，在弹出的快捷菜单中选择"建立剪贴蒙版"命令创建剪贴蒙版，如图3-129所示。

图 3-128　　　　　　　　　　　　图 3-129

3. **图像描摹**

　　使用"图像描摹"功能可以将位图转换为矢量图，转换后的矢量图要"扩展"之后才可以进行路径的编辑。置入位图图像，如图3-130所示，在控制栏中单击"描摹预设"按钮，在弹出的菜单中可以选择多种描摹预设。图3-131所示为"低保真度照片"临摹效果。

图 3-130　　　　　　　　　　　　图 3-131

3.5　文本的创建与编辑

　　本节将对文本的创建与编辑进行讲解，包括创建文本和编辑文本等。

3.5.1　案例解析：制作粒子文字效果

　　在学习文本的创建与编辑之前，可以跟随以下操作步骤了解并熟悉，使用文字工具、"字符"面板以及创建轮廓制作粒子文字效果。

　　步骤 01 在"字符"面板中选择较粗的字体，如图3-132所示。

　　步骤 02 输入文字"R"，如图3-133所示。

　　步骤 03 按Ctrl+Shift+O组合键创建轮廓，如图3-134所示。

　　步骤 04 选择"直接选择工具"命令，按住Shift键单击字母左侧两个锚点，按住鼠标向左拉，如图3-135所示。

图 3-132

图 3-133

图 3-134

图 3-135

步骤 05 选择"矩形工具"命令，绘制矩形覆盖文字，如图3-136所示。

步骤 06 执行"窗口"|"渐变"命令，在弹出的"渐变"面板中创建黑白渐变，如图3-137所示。

图 3-136

图 3-137

步骤 07 执行"效果"|"像素化"|"铜板雕刻"命令，在弹出的"铜板雕刻"对话框中设置参数，单击"确定"按钮，如图3-138所示。

步骤 08 效果如图3-139所示。

图 3-138 图 3-139

步骤 09 执行"对象"|"扩展外观"命令，效果如图3-140所示。

步骤 10 单击控制栏中的"图形描摹"按钮，效果如图3-141所示。

图 3-140 图 3-141

步骤 11 在控制栏中单击"扩展"按钮，效果如图3-142所示。

步骤 12 右击鼠标，在弹出的快捷菜单中选择"取消编组"命令，执行"对象"|"扩展"命令，效果如图3-143所示。

图 3-142 图 3-143

步骤 13 选中白色区域，执行"选择"|"相同"|"填充颜色"命令，效果如图3-144所示。

步骤 14 按Delete键删除该选项，如图3-145所示。

图 3-144 图 3-145

步骤 15 选中文字图层，按Shift+Ctrl+]组合键置于顶层，效果如图3-146所示。

步骤 16 按Ctrl+A组合键全选，右击鼠标，在弹出的快捷菜单中选择"建立剪贴蒙版"命令，效果如图3-147所示。

图 3-146 图 3-147

3.5.2 创建文本

使用文字工具组中的工具，可以在工作区域的任意位置创建横排或竖排的点文字、段落文字、区域文字和路径文字。

1. 点文字

当需要输入少量文字时，就可以使用"文字工具" **T** 或"直排文字工具" **IT** 创建点文字。点文字是指从单击位置开始随着字符输入而扩展的一行横排文本或一列直排文本，输入的文字独立成行或独立成列，不会自动换行，如图3-148所示。可以在需要换行的位置按Enter键进行换行，删除多余的标点，效果如图3-149所示。

2. 段落文字

若需要输入大量文字，就可以通过段落文字进行更好地整理与归纳。段落文字与点文字的最大区别在于：段落文字被限定在文本框中，到达文本框边界时将自动换行。选择"文字工具"命令，在画板上按住鼠标左键拖曳创建文本框，如图3-150所示，在文本框中

输入文字即可创建段落文字，如图3-151所示。在文本框中输入文字时，文字到达文本框边界时会自动换行；修改文本框大小，框内的段落文字也会随之进行调整。

图 3-148

图 3-149

图 3-150

图 3-151

3. 区域文字

使用区域文字工具可以在矢量图形中输入文字，输入的文字将根据区域的边界自动换行。选择"区域文字工具"🆃或"直排区域文字工具"🆃，移动鼠标指针至矢量图形内部路径边缘上，此时鼠标变为"🆃"形状，如图3-152所示，单击输入文字，效果如图3-153所示。

图 3-152

图 3-153

4. 路径文字

路径文字工具可以创建沿着开放或封闭的路径排列的文字。选择"路径文字工具" 或"直排路径文字工具" ，移动鼠标指针至路径边缘，此时鼠标指针变为" "形状，如图3-154所示，单击将路径转换为文本路径，输入文字即可，效果如图3-155所示。

图 3-154　　　　　　　　　　　　　图 3-155

3.5.3　编辑文本

输入文字之前，可以在控制栏或者"字符"面板、"段落"面板中编辑文本样式。

1. "字符"面板

"字符"面板可以为文档中的单个字符应用格式设置选项。选中输入的文字对象，执行"窗口"|"文字"|"字符"命令或按Ctrl+T组合键，打开"字符"面板，如图3-156所示。

该面板中部分常用选项介绍如下。

- **设置字体系列：** 在下拉列表框中选择文字的字体。
- **设置字体样式：** 设置所选字体的字体样式。
- **设置字体大小**：在下拉列表框中选择字体的大小，也可以输入自定义数字。
- **设置行距**：用于设置字符行的间距大小。
- **垂直缩放**：用于设置文字的垂直缩放百分比。
- **水平缩放**：用于设置文字的水平缩放百分比。
- **设置两个字符间距**：用于微调两个字符的间距。
- **设置所选字符的字距**：用于设置所选字符的间距。
- **比例间距**：用于设置日语字符的比例间距。
- **插入空格（左）**：用于在字符左端插入空格。
- **插入空格（右）**：用于在字符右端插入空格。
- **设置基线偏移**：用于设置文字与文字基线之间的距离。
- **字符旋转**：用于设置字符旋转角度。
- **TT Tr T¹ T₁ T F：** 用于设置字符效果，从左至右依次为全部大写字母、小型

图 3-156

大写字母、上标、下标、下划线和删除线。

- **设置消除锯齿的方法：** 在下拉列表框中可选择"无""锐化""明晰"及"强"。
- **对齐字形：** 准确对齐实时文本的边界。可单击选择"全角字框" 圖 、"全角字框、居中" 圖 、"字形边框" 图 、"基线" 图 、"角度参考线" 图 及"锚点" 图 。启用该功能，需启用"视图"|"对齐字形/智能参考线"。

2. "段落"面板

"段落"面板用于设置段落格式，包括对齐方式、段落缩进、段落间距等。选中要设置段落格式的段落，执行"窗口"|"文字"|"段落"命令，或按Ctrl+Alt+T组合键，即可打开"段落"面板，如图3-157所示。

图 3-157

该对话框中部分常用选项介绍如下。

- **文本对齐：** "段落"面板最上方包括7种对齐方式，即"左对齐" 圖 、"居中对齐" 圖 、"右对齐" 圖 、"两端对齐，末行左对齐" 圖 、"两端对齐，末行居中对齐" 圖 、"两端对齐，末行右对齐" 圖 及"全部两端对齐" 圖 。

- **段落缩进：** 缩进是指文本和文字对象边界间的间距量，可以为多个段落设置不同的缩进。在"段落"面板中，包括"左缩进" 图 、"右缩进" 图 和"首行左缩进" 图 3种缩进方式。

- **段落间距：** 设置段落间距可以更加清楚地区分段落，便于阅读。

操作提示

避头尾用于指定中文或日文文本的换行方式，不能位于行首或行尾的字符被称为避头尾字符。默认情况下，系统默认为"无"，可根据需要选择"严格"或"宽松"避头尾集。

3.6 特效与样式的添加

本节将对特效与样式的添加进行讲解，包括Illustrator效果、Photoshop效果及外观样式等。

3.6.1 案例解析：制作几何立体文字

在学习特效与样式的添加之前，可以跟随以下操作步骤了解并熟悉，执行"3D和材质"命令制作几何立体文字效果。

步骤 01 选择"文字工具"，输入文字"BR"，在"字符"面板中设置参数，如图3-158所示。

步骤 02 按Shift+Ctrl+O组合键创建文字轮廓，如图3-159所示。

| 图 3-158 | 图 3-159 |

步骤 03 选择"直线段工具",按住Shift键绘制45°角直线段,在控制栏中设置参数,如图3-160所示。

步骤 04 按住Alt键复制,按Ctrl+D组合键连续复制,效果如图3-161所示。

| 图 3-160 | 图 3-161 |

步骤 05 调整文字的位置,如图3-162所示。

步骤 06 按Ctrl+A组合键全选,按Shift+M组合键启动"形状生成器工具",效果如图3-163所示。

| 图 3-162 | 图 3-163 |

步骤07 按住Alt键删除与文字重合之外的线条，如图3-164所示。

步骤08 选择文字并删除，如图3-165所示。

图 3-164

图 3-165

步骤09 执行"效果"|"3D和材质"|"3D（经典）"|"凸出和斜角（经典）"命令，在弹出的"3D凸出和斜角选项（经典）"对话框中设置参数，如图3-166所示，效果如图3-167所示。

图 3-166

图 3-167

步骤10 执行"对象"|"扩展外观"命令，效果如图3-168所示。

步骤11 使用"魔棒工具"选择灰色部分，按Ctrl+X组合键剪切，按Ctrl+V组合键粘贴，效果如图3-169所示。

图 3-168

图 3-169

步骤 12 删除线条部分，调整灰色部分使其居中对齐，如图3-170所示。

步骤 13 选择灰色部分填充渐变，在"渐变"面板中设置参数，如图3-171所示。

图 3-170 图 3-171

步骤 14 应用渐变后的效果如图3-172所示。

步骤 15 选择"矩形工具"，绘制矩形并填充黑色，按Shift+Ctrl+[组合键将其置于底层，按Ctrl+2组合键锁定图层，效果如图3-173所示。

图 3-172 图 3-173

3.6.2　Illustrator效果

Illustrator软件提供了多种效果，用户可以通过这些效果更改某个对象、组或图层的特征，而不改变其原始信息。"效果"菜单中上半部分的效果是Illustrator效果，主要为绘制的矢量图形应用效果，如图3-174所示。

Illustrator软件的部分常用效果介绍如下。

图 3-174

- **3D和材质**：该效果组可以为对象添加立体效果，通过高光、阴影、旋转及其他属性来控制3D对象的外观，还可以在3D对象的表面添加贴图效果。

- **变形**：该效果组中的效果可以使选中的对象在水平或垂直方向上产生变形。可以将这些效果应用至对象、组合和图层中。

- **扭曲和变换：** 该效果组中的效果可以改变对象的形状，但不会改变对象的几何形状。
- **路径查找器：** 该效果和"路径查找器"面板的原理相同，不同的是执行该命令不会对原始对象产生真实的变形。
- **风格化：** 该效果组中的效果可以为对象添加特殊的效果，制作出具有艺术质感的图像。

3.6.3　Photoshop效果

Photoshop的效果是基于栅格的效果，无论何时对矢量图形应用这种效果，都将使用文档的栅格效果设置，如图3-175所示。

部分常用效果介绍如下。

图 3-175

- **效果画廊：** Illustrator中的"效果画廊"也就是Photoshop中的滤镜库，其中有"像素化""扭曲""素描""画笔描边""纹理"和"艺术效果"等选项，每个选项又包含多种滤镜效果。
- **像素化：** 该效果组中的效果通过将颜色值相近的像素集结成块来清晰地定义一个选区。
- **扭曲：** 该效果组中的效果可以扭曲图像。
- **模糊：** 该效果组中的效果可以使图像产生一种朦胧模糊的效果。
- **画笔描边：** 该效果组中的效果可以模拟不同的画笔笔刷绘制图像，制作绘画的艺术效果。
- **素描：** 该效果组中的效果可以重绘图像，使其呈现特殊的效果。
- **纹理：** 该效果组中的效果可以模拟具有深度感或物质感的外观，或添加一种器质外观。
- **艺术效果：** 该效果组中的效果可以制作绘画效果或艺术效果。

3.6.4　外观与图层样式

使用"外观"和"图形样式"面板可以更改Illustrator中的任何对象、组或图层的外观。"外观"面板是使用外观属性的入口。"图形样式"面板是一组可以反复使用的外观属性。

1. "外观"面板

"外观"面板中包括选中对象的描边、填充、效果等外观属性。执行"窗口"|"外观"命令或按Shift+F6组合键，即可打开"外观"面板，选中对象后，该面板中将显示相应对象的外观属性，如图3-176所示。

单击"填色"色块☑，在弹出的面板中选择合适的颜色即可替换当前选中对象的填色。单击"描边"按钮▦，可以重新设置该描边的颜色、宽度等参数，制作新的描边效果。单击"不透明度"按钮，打开"透明度"面板，可以调整对象的不透明度、混合模式等参数，如图3-177所示。在"外观"面板中也会有相应显示，如图3-178所示。

单击"外观"面板中的"添加新效果"按钮 _fx_，在弹出的菜单中执行相应的效果命令即可为选中的对象添加新的效果，如图3-179所示。若想对对象已添加的效果进行修改，可以在"外观"面板中单击效果的名称，打开相应的对话框进行修改。

图 3-176 图 3-177 图 3-178 图 3-179

② "图形样式"面板

"图形样式"面板是一组可以反复使用的外观属性，可以通过图形样式快速更改对象的外观。应用图形样式进行的所有更改都是可逆的。

执行"窗口"|"图形样式"命令，打开"图形样式"面板，如图3-180所示。选中对象后单击需要的样式，即可应用该图层样式，如图3-181所示。

图 3-180 图 3-181

为对象添加图形样式后，对象和图形样式之间就形成了链接关系，设置对象外观时相应的样式也会随之变化。可以单击"图形样式"面板中的"断开图形样式链接"按钮 断开链接，以避免这一情况。

该面板中仅展示部分图形样式，执行"窗口"|"图形样式库"命令或单击"图层样式"面板左下角的"图形样式库菜单"按钮 ，弹出样式菜单，如图3-182所示。任选一个选项，即可弹出该选项的面板。图3-183、图3-184所示分别为"3D效果"和"艺术效果"面板。

图 3-182 图 3-183 图 3-184

课后练习 | 制作网站Banner

下面综合使用绘制工具绘制猫头鹰，效果如图3-185所示。

图 3-185

1. 技术要点

①选择"钢笔工具"绘制猫头鹰的身体、树枝等部分。

②选择"椭圆工具"绘制猫头鹰的眼睛、树叶等部分。

③选择"弯度钢笔工具"绘制背景。

2. 分步演示

分步演示效果，如图3-186所示。

图 3-186

中国广告博物馆

中国广告博物馆位于中国传媒大学，是由国家广告研究院、中国传媒大学等共同发起的，填补了国内广告史学方面的多项空白。该博物馆专注于广告历史、广告艺术、广告民俗、广告工业及广告科学等见证物搜集、保存、研究、传播和展览。

广告博物馆的目标人群主要分为核心人群和延伸人群两大类。核心人群包括广告界、营销界、企业界、教学界的专家、学者及从业人员等；延伸人群包括所有关注广告、关注媒介、关注社会变迁、热爱创意的人群。

（图源：中国广告博物馆）

素材文件　　视频文件

第4章

宣传页广告设计——
"喵喵窝"宠物店活动宣传页

内容导读

　　宣传页是商业活动中的重要媒介之一。宣传说明展示事物形象，通过前期的设计和后期的印刷，以鲜明、活泼、形象的突出表现一种产品或一种事物的形态、功能。本章从宣传页的特点、类别、表现形式和注意事项等方面进行讲解，最后通过制作宠物店活动宣传页进行知识巩固。

思维导图

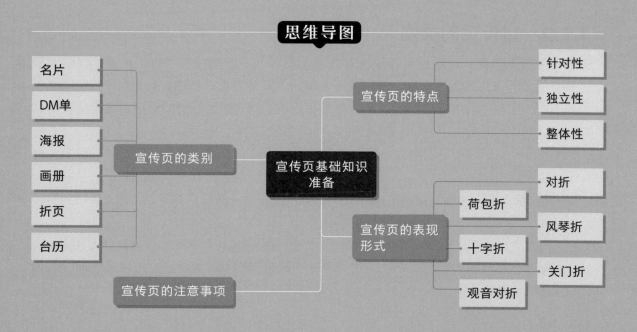

4.1 宣传页基础知识准备

宣传页也称DM单、宣传单页，是商业活动中的重要媒介之一。宣传页根据功能可以分为两类：一类是用于利益推销，发布商业信息或促销宣传等，如图4-1所示；另一类是义务宣传，宣传义务献血、消防安全、防电信诈骗等，如图4-2所示。

图 4-1 图 4-2

4.1.1　宣传页的特点

宣传页是一个完整的宣传形式，受众广、成本低，可以自由地选择广告时间、区域，灵活度高，可以更好地适应市场。除此之外，它还有以下特点。

- **针对性：**可以有针对性地选择目标对象进行邮寄、分发、赠送，以扩大企业和商品的知名度，加强购买者对商品的了解，强化广告作用，有的放矢，减少浪费。
- **独立性：**宣传页自成一体，无需借助于其他媒体、不受其他媒体的宣传环境、公众特点、信息安排、版面、印刷、纸张等各种限制，又称为"非媒介性广告"。
- **整体性：**抓住商品的特点，详细展示商品或活动的内容，图文并茂，突出重点，要形成形式、内容的连贯性和整体性，主题统一，风格统一。

4.1.2　宣传页的类别

宣传彩页包含：产品说明、使用方法、企业展示、形象宣传、活动介绍、促销、海报等，从小的名片到大的画册，再到挂历，都属于宣传彩页，如图4-3、图4-4所示。它不仅在人们的生活中起到了装饰的作用，在商业活动中还起到了联谊的作用，促进了经济的发展。

- **名片：**交际时所用的向人介绍自己的长方形纸片，上面印着自己的姓名、职务、电话等。
- **DM单：**街头巷尾、商场超市散布的传单，快餐行业的优惠券等，一般A4/A3大小，两折页或者三折页，或者正反两面。
- **海报：**将所要宣传的内容印在纸张上，一般为单张，正反两面，尺寸比DM单稍大。
- **画册：**将所要表现的文字、图片等通过印刷制作成一本画册。它多以发放的方式派送到消费者手里，不受时间、行业、地域的限制，可有针对性进行宣传。

- **折页**：类似于画册，一般2～3折，内容比画册简要，通过图文并茂的方式介绍企业或活动内容，让读者短期内了解该企业或该活动。
- **台历**：可以将企业或机构需要表现的文字、图片等通过印刷制作成台历装订形式。

图4-3　　　　　　　　　图4-4

4.1.3　宣传页的表现形式

宣传页一般为A3或A4大小，可以做成正反单页，或是对折、三折等。常见的宣传页折法如下。

- **对折**：将纸张由两边向中间对折，如图4-5所示。
- **荷包折**：在三等分的位置，将两端往中间折叠，也称三折页，如图4-6所示。

图 4-5　　　　　　　　　图 4-6

- **风琴折**：一里一外三等分，像扇子的"之"字形折一样，通常为6页面，如图4-7所示。
- **十字折**：水平和垂直方向轮流各对折一次的形式，展开后显示十字状的折线，如图4-8所示。

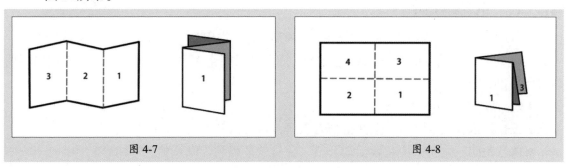

图 4-7　　　　　　　　　图 4-8

- **关门折**：将折页沿四分之一的对折线，由左向右向内折叠，正好像两扇门，最多可折叠成6面，如图4-9所示。
- **观音对折**：关门再对折，将开门折从中对折的形式，如图4-10所示。

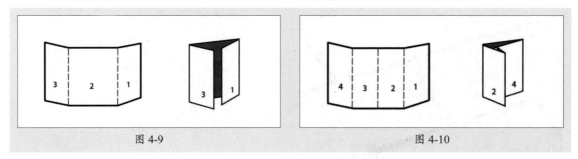

图 4-9 图 4-10

> 除了常规的宣传页形式外，还有一些异形效果，如卡通、书签、门挂卡、扇形等。

4.1.4　宣传页的注意事项

设计制作彩页的过程中，一定要首先确定通过宣传彩页能够达到怎样的目的，彩页中包含哪些有效信息，减少多余信息，以免影响受众接收重点信息。在宣传页的设计过程中，要注意以下几点。

- 彩页的色彩设置不要过于单一，也不要过于复杂，以免喧宾夺主。
- 设计素材和图片清晰度要高，避免出现模糊马赛克效果，影响美观。
- 文字要有可读性、识别性，避免出现3种以上的文字类型。要注意字距、行距及段落间的距离。
- 整体内容要在安全区域内，避免后期裁剪时内容被裁掉或是弱化。

4.2　课堂实战："喵喵窝"宠物店活动宣传页

学习了关于宣传页广告的知识，下面将其应用到实际，对"喵喵窝"宠物店活动宣传页进行设计。

4.2.1　诉求解析

"喵喵窝"宠物店是一家专门提供各种关于猫的宠物用品、美容洗护以及寄养的场所。本月月底为开业一周年，为回馈新老顾客，特举办为期半个月的福利活动。请根据以下要求设计活动宣传页。

- **尺寸要求：** 210×285 mm。
- **设计要求：** 正反单页，图文排列有秩序，可爱清新，要求原创性。
- **内容说明：** 宣传页要包含活动介绍、会员专享福利、联系信息等内容。

4.2.2　设计理念

针对客户提出的要求进行分析，主色调将选择低饱和的小清新色调，例如蓝色、粉色等。宣传页为正反单页，正面为活动主题、优惠信息与活动时间，背面则为会员专享福利等内容。

4.2.3　设计详解

本案例用到的软件有Illustrator、Photoshop，在整个设计中用到的知识点有新建文档置入文件、创建矩形网格、创建选区、抠图、图层样式、绘制路径、填充描边和创建文字等。最终效果图如图4-11、图4-12所示。

图 4-11　　　　　　　　　　　　　　　　　　图 4-12

1. 制作宣传页正面——背景部分

步骤 01 启动Photoshop软件，单击"新建"按钮，打开"新建文档"对话框，设置参数，单击"创建"按钮即可，如图4-13所示。

步骤 02 按Ctrl+R组合键显示网格，如图4-14所示。

步骤 03 执行"视图"|"新建参考线版面"命令，在弹出的"新建参考线版面"对话框中设置参数，如图4-15所示。

步骤 04 按Alt+Ctrl+;组合键锁定参考线，如图4-16所示。

步骤 05 执行"文件"|"置入嵌入对象"命令，在弹出的"置入嵌入的对象"对话框中选择素材置入，如图4-17所示。

步骤 06 调整素材的大小，选择"矩形选框工具"绘制选区，按Ctrl+J组合键复制选区，删除原素材图层，效果如图4-18所示。

图 4-13

图 4-14

图 4-15

图 4-16

图 4-17

图 4-18

步骤 07 选择"魔棒工具"，在选项栏中单击"选择并遮住"按钮，如图4-19所示。

图 4-19

步骤 08 在左侧的工具栏中单击"画笔工具"按钮 ✐，涂抹显示垫子部分，如图4-20所示。

图 4-20

步骤 09 单击"边缘画笔工具"按钮 ✐，在猫与垫子的边缘处涂抹，在右侧输出到选项中选择"新建带有图层蒙版的图层"，如图4-21所示。

图 4-21

步骤 10 效果如图4-22所示。

步骤 11 按Ctrl+J组合键复制图层，转换为智能对象后栅格化图层，隐藏带有图层蒙版的图层，如图4-23所示。

图 4-22 图 4-23

步骤 12 设置前景色（C：14、M：0、Y：5、K：0），选择背景图层，使用"油漆桶工具" 单击填充，如图4-24所示。

步骤 13 双击"图层1 拷贝2"图层，在弹出的"图层样式"对话框中选择"描边"选项，设置结构参数和填充颜色，效果如图4-25所示。

图 4-24 图 4-25

步骤 14 启动Illustrator软件，新建216 mm×291 mm大小的文档。双击工具箱中的"矩形网格工具" 画，在弹出的"矩形网格工具选项"对话框中设置参数，如图4-26所示。

步骤 15 在画布中拖动绘制矩形网格，在控制栏中更改描边粗细为0.5 pt，颜色为白色，效果如图4-27所示。

图 4-26 　　　　　　　　　　　　　　　　　　　图 4-27

步骤 16 执行"文件"|"导出"|"导出为"命令，在弹出的"导出"对话框中选择默认保存类型PNG（*.PNG），单击"导出"按钮后，在弹出的"PNG选项"对话框中设置参数，如图4-28所示。

步骤 17 回到Photoshop软件中，置入网格素材，在"图层"面板中将该图层调整至背景图层上面，效果如图4-29所示。

图 4-28 　　　　　　　　　　　　　　　　　　　图 4-29

步骤 18 新建透明图层，选择"弯度钢笔工具"绘制路径，在选项栏中单击"形状"按钮，如图4-30所示。

步骤 19 在选项栏中设置填充颜色（C：39、M：0、Y：14、K：0）与描边参数，如图4-31所示。

图 4-30 图 4-31

步骤 20 按Ctrl+J组合键复制网格图层，移动至"形状1"图层上面，按Ctrl+Alt+G组合创建剪切蒙版，调整该图层的不透明度为33%，如图4-32所示。

步骤 21 效果如图4-33所示。

图 4-32 图 4-33

2. 制作宣传页正面——文字部分

步骤 **01** 选择"直排文字工具"输入文字，在"字符"面板中设置参数，如图4-34所示。

步骤 **02** 效果如图4-35所示。

图 4-34　　　　　　　　　　　　　　　　　图 4-35

步骤 **03** 按Ctrl+J组合键复制图层，选择下面的图层，更改字体颜色（C：39、M：0、Y：14、K：0）并向左移动，效果如图4-36所示。

步骤 **04** 按Ctrl+J组合键复制图层，选择下面的图层更改字体颜色（C：0、M：0、Y：0、K：80）并向右移动，效果如图4-37所示。

图 4-36

图 4-37

步骤 05 选择三组文字，移动至左下角，依次更改文字，效果如图4-38所示。

步骤 06 选择"横排文字工具"，在左上角输入文字并设置参数（C：39、M：0、Y：14、K：0），效果如图4-39所示。

图 4-38 图 4-39

步骤 07 更改字号为30点，输入文字，效果如图4-40所示。

步骤 08 按Ctrl+J组合键复制图层，更改下面字体颜色为白色并向右下方调整，效果如图4-41所示。

图 4-40 图 4-41

步骤09 选择"自定形状工具" ，选择"水波1"拖动绘制，设置颜色为白色，效果如图4-42所示。

步骤10 双击该图层，在弹出的"图层样式"对话框中选择"投影"选项，设置参数（C：0、M：0、Y：0、K：80），效果如图4-43所示。

图 4-42

图 4-43

步骤11 选择"横排文字工具"输入文字并设置参数，效果如图4-44所示。

步骤12 双击该图层，在弹出的"图层样式"对话框中选择"描边"选项，设置参数（C：4、M：63、Y：39、K：0），效果如图4-45所示。

图 4-44

图 4-45

步骤 13 将字号设置为20点，字体颜色设置为90%灰，输入文字，效果如图4-46所示。

步骤 14 将字号设置为15点继续输入文字，效果如图4-47所示。

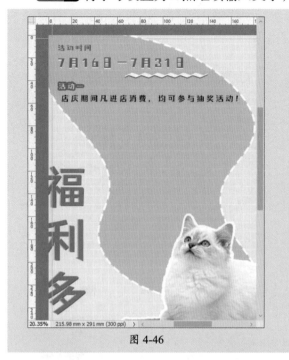
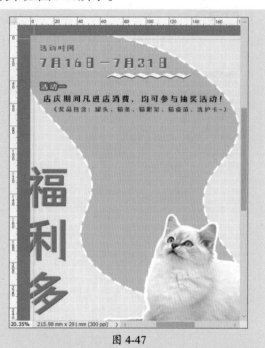

图 4-46　　　　　　　　　　　　　　　　图 4-47

步骤 15 复制三组文字三次并依次更改内容，效果如图4-48所示。

步骤 16 选择"形状1"图层，使用"弯度钢笔工具"调整形状，效果如图4-49所示。

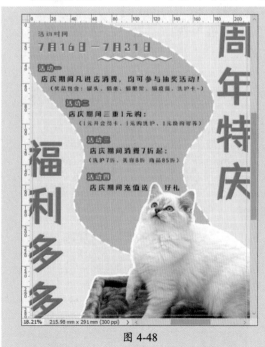
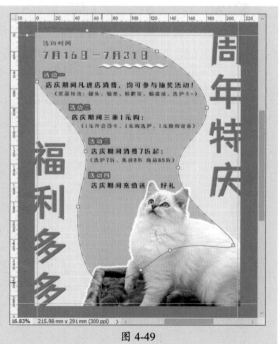

图 4-48　　　　　　　　　　　　　　　　图 4-49

步骤 17 使用"横排文字工具"输入文字并设置参数（C：8、M：92、Y：83、K：0），效果如图4-50所示。

步骤 18 执行"文件"|"置入嵌入对象"命令,在弹出的"置入嵌入的对象"对话框中选择素材置入,效果如图4-51所示。

图 4-50　　　　　　　　　　　　　　　　　图 4-51

3. 制作宣传页背面——背景部分

步骤 01 选择全部图层创建组,重命名为"宣传页正面",按Ctrl+J组合键复制组并重命名为"宣传页背面",删除多余的图层,隐藏部分图层,如图4-52所示。

步骤 02 执行"窗口"|"显示"|"网格"命令,显示网格,如图4-53所示。

图 4-52　　　　　　　　　　　　　　　　　图 4-53

步骤 03 框选三组文字，按T键切换至"横排文字工具"，在选项栏中单击"切换文本取向"按钮 ，更改字体参数与位置，效果如图4-54所示。

步骤 04 依次更改文字内容，效果如图4-55所示。

图 4-54

图 4-55

步骤 05 显示标志所在图层并调整显示位置，效果如图4-56所示。

步骤 06 选择"矩形工具"绘制图层，参考网格使其居中对齐。调整图层顺序并创建剪切蒙版，双击网格所在图层添加"填色"样式，调整不透明度为17%，效果如图4-57所示。

图 4-56

图 4-57

步骤 07 选择"矩形2"图层，在"属性"面板中更改外观参数，如图4-58所示。

步骤 08 效果如图4-59所示。

图 4-58　　　　　　　　　　　　　　　　　　　　　图 4-59

步骤 09 选择"矩形工具"绘制矩形，效果如图4-60所示。

步骤 10 按Ctrl+'组合键隐藏网格。执行"文件"|"置入嵌入对象"命令，在弹出的"置入嵌入的对象"对话框中选择素材置入，调整至合适大小和位置，效果如图4-61所示。

图 4-60　　　　　　　　　　　　　　　　　　　　　图 4-61

4. 制作宣传页背面——文字部分

步骤 01 选择"矩形工具"绘制矩形，在"属性"面板中设置参数，如图4-62所示。

步骤 02 显示被隐藏的文字图层，更改文字并调整显示位置，效果如图4-63所示。

图 4-62 图 4-63

步骤 03 双击文字图层，在弹出的"图层样式"对话框中选择"描边"选项并设置参数，如图4-64所示。

步骤 04 选择"混合选项"，在"高级混合"选项组中调整填充不透明度为0%，如图4-65所示。

图 4-64 图 4-65

步骤 05 效果如图4-66所示。

步骤 06 选择"横排文字工具"输入三组文字，效果如图4-67所示。

图 4-66 图 4-67

步骤 07 更改部分文字的填充颜色，效果如图4-68所示。

步骤 08 按住Alt键移动复制两次并更改文字内容，效果如图4-69所示。

图 4-68

图 4-69

步骤 09 选择"矩形工具"绘制矩形,在"属性"面板中设置参数,如图4-70所示。

步骤 10 选择"横排文字工具"输入文字(字号为10点),按Ctrl+J组合键复制叠加一层,效果如图4-71所示。

图 4-70 图 4-71

步骤 11 框选文字和矩形创建"充值福利"组,按Ctrl+J组合键复制组并重命名为"消费福利",更改文字部分的内容,如图4-72所示。

步骤 12 使用相同的方法复制并更改"洗护福利"组的文字内容,效果如图4-73所示。

图 4-72 图 4-73

步骤 13 使用相同的方法复制并更改"寄养福利"组的文字内容,效果如图4-74所示。

步骤 14 输入文字,如图4-75所示。

步骤 15 置入素材二维码并添加投影效果,设置投影参数,如图4-76所示,效果如图4-77所示。

图 4-74 图 4-75

图 4-76 图 4-77

步骤16 输入文字后，复制并粘贴"寄养福利"的描边图层样式，将描边颜色更改为白色，如图4-78所示。在文字工具状态下，单击选项栏中的"创建文字变形"按钮 ，在弹出的"变形文字"对话框中设置参数，如图4-79所示。

图 4-78 图 4-79

步骤17 应用变形后的效果如图4-80所示。继续输入两组文字，效果如图4-81所示。

图 4-80 图 4-81

课后练习 | 制作台历内页

下面综合使用绘制工具制作台历，尺寸为207 mm×145 mm，正面为图像台历，背面为记事本，效果如图4-82、图4-83所示。

图 4-82 图 4-83

1. 技术要点

①正面：输入文本转换为表，设置表样式、单元格样式及字符样式。

②背面：输入文字降低透明度，创建表设置样式为曲线效果。

③正面、背面设计完成后，其他的月份直接套用即可。

2. 分步演示

分步演示效果，如图4-84所示。

图 4-84

经典的广告语集锦

广告语，又称广告词，广义的广告语是指通过各种传播媒体和招贴形式向公众介绍商品、文化、娱乐等服务内容的一种宣传用语，包括广告的标题和广告的正文两部分。狭义的广告语是指通过宣传的方式来增大企业的知名度。广告语是市场营销中必不可少的使商家获得利润的手段及方式。

一个成功的广告语，可以引导消费者认识产品。在创作广告语时要遵循简明扼要、浅显易懂、朗朗上口、新颖独特、主题突出等准则。

下面介绍20个比较经典的广告语。

- 燕舞，燕舞，一片歌来一片情——燕舞收录机
- 好迪真好，大家好才是真的好，广州好迪——好迪
- 农夫山泉有点甜——农夫山泉
- 水中贵族百岁山——百岁山
- 透心凉，心飞扬——雪碧
- 今年过节不收礼，收礼只收脑白金——脑白金
- 给我O泡，给我O泡，O泡果奶OOO——O泡果奶
- 不，是你的益达——益达口香糖
- 我的地盘我做主!——中国移动动感地带
- 小葵花妈妈课堂开课了，孩子咳嗽老不好，多半是肺热——小葵花药业
- 步步高点读机，哪里不会点哪里……——步步高点读机
- "为什么追我?""我要，急支糖浆。"——太极急支糖浆
- 钻石恒久远，一颗永流传——戴比尔斯钻石
- 一切皆有可能——李宁
- To be NO.1——鸿星尔克
- 美特斯邦威不走寻常路——美特斯邦威
- Just do it.——耐克
- 特步，非一般的感觉——特步
- 妈妈，洗脚——央视公益广告
- 没有买卖，就没有杀害——动物保护公益广告

视频文件

第5章

海报广告设计——
禁毒主题公益海报

内容导读

　　海报又名招贴或宣传画，属于户外广告，是以文化、产品为传播内容的对外最直接、最形象和最有效的宣传方式。本章从海报的特点、表现形式、构图技巧，以及注意事项等方面进行讲解，最后通过制作公益禁毒主题海报进行知识巩固。

思维导图

5.1　海报基础知识准备

　　海报最早起源于上海，原先是专供戏剧演出的专用张贴物，俗称"招贴"，后来慢慢演变为向群众介绍某一物体、事件的特性，成为广告的一种载体。海报分布在各个街道、影剧院、展览会、商业闹区、车站、码头等公共场所。在国外海报也称为"瞬间"的街头艺术，如图5-1、图5-2所示。

图 5-1　　　　　　　　　　　　　　　　　图 5-2

5.1.1　海报的特点

　　海报主要是为了某项活动的前期广告和宣传，具有很强的商业性。海报加以美术设计可以吸引更多人前来购物或了解活动详情。海报相对于其他的广告形式，主要有以下几个特点。

- **尺寸大**：张贴在公共场所，会受到各种环境干扰，尺寸大的海报及突出的形象和色彩展示在人们面前，如图5-3所示。
- **远视强**：以突出的商标、标志、标题、图形，或对比强烈的色彩，或大面积的空白，或简练的视觉流程使海报招贴成为视觉焦点。
- **艺术性高**：以具有艺术表现力的摄影、造型写实的绘画或漫画形式表现为主，给消费者留下真实感人的画面和富有幽默情趣的感受，如图5-4所示。

图 5-3　　　　　　　　　　　　　　　　　图 5-4

5.1.2　海报的表现形式

　　海报是视觉传达的表现形式之一，通过版面的构成在第一时间将人们的目光吸引，并获得瞬间的刺激，这就要求设计者将图片、文字、色彩和空间等要素进行完整的结合，以恰当的形式向人们展示出宣传信息。

1. 店内海报

　　店内海报通常应用于营业店面内，做店内装饰和宣传。店内海报的设计需要考虑色调及营业的内容，力求与环境相融，如图5-5、图5-6所示。

图 5-5　　　　　　　　　　　　　　　图 5-6

2. 招商海报

　　招商海报通常以商业宣传为目的，采用引人注目的视觉效果，以达到宣传某种商品或服务的目的。招商海报的设计应明确其商业主题，同时在文案的应用上要注意突出重点，不宜太花哨，如图5-7、图5-8所示。

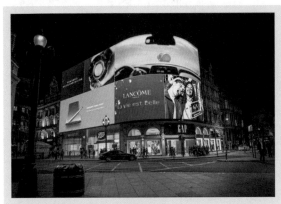

图 5-7　　　　　　　　　　　　　　　图 5-8

3. 展览海报

　　展览海报主要是用是展览的宣传，主要分布于影剧院、车站、公园和商业广场等公共场所，具有高强度地传播信息的作用，而且涉及的内容广泛，艺术渲染力强，视觉效果强，如图5-9、图5-10所示。

图 5-9 图 5-10

4. 平面海报

　　平面海报的设计不同于其他海报的设计，它是单体的、独立的一种海报广告文案，而海报设计则应有立体感、时光交错感，给人一种身临其境的感觉，这种海报往往需要更多的抽象表达，如图5-11、图5-12所示。

图 5-11 图 5-12

知识点拨

　　根据宣传内容、宣传目的和宣传对象的不同，可以将海报分为公益海报、商业海报、文化海报和影视海报。

- **公益海报**：没有任何商业目的且以宣传某种对人类社会有益无害或以倡导一种健康的生活行为为题材的海报模式出现。
- **商业海报**：以商家促销商品满足消费者需求为题材的宣传海报。
- **文化海报**：文化海报是指各种社会文娱活动及各类展览的宣传海报。
- **影视海报**：影剧院公布演出电影的名称、时间、地点及内容介绍的一种海报。这类海报有的还会配上简单的宣传画，将电影中的主要人物画面形象地绘出来，以扩大宣传的力度。

5.1.3 海报的构图技巧

在设计海报时，可以使用图像和色彩营造视觉冲击力。在主题文案的选择上要精炼，内容不宜过多，一般以图片为主，文案为辅。在海报的构图上，可以套用以下一些经典的构图方式。

1. 上下构图

上下构图即将画面中的元素整体分为上下的分布趋势，或直接分割为上、下两部分。主空间承载视觉点，次空间承载阅读信息，呈现的视觉效果平衡而稳定。

最典型的上下构图为"上图下字"或"上字下图"，图片及文字各占据一部分，互不干预，能清晰明了地传达出画面的信息，如图5-13所示。或者使用文字的横竖排版，元素之间的对比、点线面的运用巧妙的留白等进行分割，丰富视觉效果，如图5-14所示。

图 5-13

图 5-14

知识点拨

常用的分割比例有1∶1、1∶1.618（黄金分割）、1∶1.414（白银分割）、2∶1、3∶1，如图5-15所示。

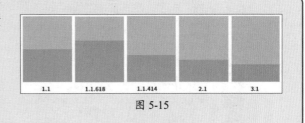

图 5-15

2. 左右构图

左右构图和上下构图类似，主要是将画面分割为左、右两部分，"左图右字"或"左字右图"。此类构图在视觉上可以达到相互平衡的状态，左右形成两个独立的空间，可以有效地吸引注意力。左右构图的分割比例可以沿用上下构图的分割比例，如图5-16、图5-17所示分别为分割比例为1∶1、1∶1.618时的分割效果。

图 5-16

图 5-17

3. 满版构图

满版构图顾名思义就是将图片、文案和设计元素等布满整个画面，从而营造出丰富的画面效果，具有极强的代入感及视觉感受的构图方式。满版构图按元素划分，有图片满版、文字满版、图文满版和放大主体满版等，如图5-18、图5-19所示分别为图文满版、放大主体满版。

图 5-18

图 5-19

4. 中心构图

中心构图是把主体放置在画面视觉中心，形成视觉焦点，再使用其他信息烘托和呼应主体。这样的构图方式能够将核心内容直观地展示给受众，内容要点展示更有条理，也具有良好的视觉效果，如图5-20、图5-21所示。

图 5-20　　　　　　　　　　　　　　　图 5-21

5. 几何构图

几何构图是将画面中的视觉元素根据几何形态表现出来，形成一个人为的视觉空间，让视觉元素布局更有章法，传达出理性之美。常见的几何构图包括以下几种。

- **三角构图：** 是指画面中的主要元素形成一个三角形的态势，如图5-22所示。正三角形既平衡稳定又不失灵活；斜三角形充满不确定性，静中有动，较为灵活；倒三角形体现不稳定的张力，充满运动趋势。

- **圆形构图：** 主体以轮廓分明的圆形形象占据画面中心，将主体从环境中分离出来，产生视觉焦点，使主体强烈而突出。还可以将主体放置在中心位置，使四周元素向中心集中或者向四周辐射，形成纵深感，如图5-23所示。

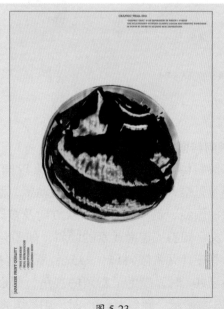

图 5-22　　　　　　　　　　　　　　　图 5-23

● **四边形构图：** 是指画面中的主要视觉元素按四边形形状进行排列，理性而严谨，如图5-24所示。可以将主标题作为主体的视觉元素，放大后置于四角，营造稳重的感觉；也可以利用主体周边的元素构建成四边形的边框，汇聚观者的视线，增强画面形式感与临场感的作用；若将画面主体元素以倾斜四边形的形态呈现在画面上，可以有效增加版面的动感和空间感，打破版面的单调与平淡，显得更具创意。

● **曲线构图：** 是指以曲线线条作为画面表现重点的构图形式。常见的曲线构图有S形、C形、Z形、U形等，形状不同传达出的情感也不同。散点式构图也可以看作不规则的曲线构图，是指将设计元素呈点状散布在画面中，特点是形散而神不散，让画面处于一个自由和谐的状态，给人回味的空间，营造一种自由随意的氛围，如图5-25所示。

图 5-24

图 5-25

6. 倾斜构图

倾斜构图是将整体或部分元素以倾斜的角度呈现在画面上，打破常规构图横平竖直的视觉思维，可以产生不稳定的动感，画面显得更具创意。该构图通常使用的形式为整体画面的倾斜，例如同方向、双方向及多同方向；或者画面中局部元素的倾斜，例如主体倾斜、文字倾斜或辅助元素的倾斜，如图5-26所示。

将设计元素倾斜15°～45°，既能够让画面变得活泼起来，又不会影响到图文的识别；倾斜至90°时，产生了新颖的视角，版面显得更具创意，能够给人带来崭新的视觉印象，如图5-27所示；倾斜至180°时，则给人视觉错乱、颠倒的印象，艺术感较强。

图 5-26

图 5-27

除了以上6种构图方式外，还有留白构图、对比构图、水平线构图、对角线构图、九宫格构图、均衡式构图、透视线构图及复合式构图等，不同的构图方式所要达到的目的都是相同的，即突出视觉中心，传达中心思想。

5.1.4　海报的注意事项

海报是一种信息传递的艺术，属于大众化的宣传工具。海报通常体现活动的性质、主办单位、时间及地点等内容，在设计时需要注意以下几点。

- 海报一定要具体真实地写明活动的地点、时间及主要内容。
- 海报表达的内容要精炼，抓住诉求点。
- 海报传达的主题要鲜明醒目。
- 海报的字体设计需要简化，注重可读性。
- 海报的版式可以做些艺术性的处理，以吸引观众。
- 海报图像和色彩的选择上要具有视觉冲击力。

5.2　课堂实战：禁毒主题公益海报

学习了关于海报广告设计的知识，下面将其应用到实际，设计以"禁毒"为主题的公益海报。

5.2.1　诉求解析

在六月禁毒月到来之际，我校将举办"禁毒宣传进校园"系列主题活动，请根据以下要求制作禁毒公益海报。

- **尺寸要求**：57 cm × 84 cm。
- **设计要求**：融入禁毒元素，海报主题自拟，风格不限，要求原创性。
- **内容说明**：可从警示教育知识（如禁毒历史、毒品危害等）、打击毒品犯罪（如打击制毒贩毒犯罪、禁种、铲毒工作等）、禁毒公益宣传（如致敬禁毒警察、禁毒志愿者等）等类别进行创作。

5.2.2　设计理念

针对客户提出的要求进行分析，主色调使用灰色，再加红色作为点缀。海报主题从警示教育知识类别中的毒品的危害入手：吸毒＝死亡。在海报中可以使用注射器、药丸表现吸毒的部分。死亡部分可以利用"毒"字进行拆解，强调"亡"。同时，在吸毒后毒素累积，会让正常跳动的心跳变为直线死亡状态。最后在海报下方放置国际禁毒日的信息。

5.2.3　设计详解

本案例用到的软件有Illustrator、Photoshop。在整个设计中用到的知识点有新建文档置入文件、建立剪切蒙版、编组、美工刀、效果、图像描摹、导出文件、裁剪、自由变换、图层样式、混合模式及渐变填充等。最终效果图如图5-28所示。

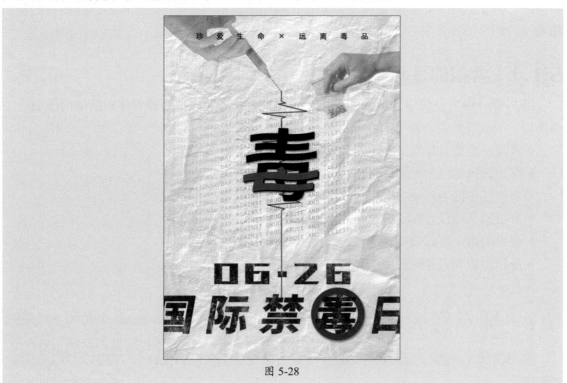

图 5-28

1. Illustrator 部分

步骤 01 启动Illustrator软件，单击"新建"按钮，打开"新建文档"对话框，设置参数，单击"创建"按钮即可，如图5-29所示。

步骤 02 将素材图像拖入文档中并调整位置，如图5-30所示。

图 5-29 图 5-30

步骤 03 选择"矩形工具"绘制同文档等大的矩形，如图5-31所示。

步骤 04 按Ctrl+A组合键全选，右击鼠标，在弹出的快捷菜单中选择"建立剪切蒙版"命令，按Ctrl+2组合键锁定图层，效果如图5-32所示。

图 5-31 图 5-32

步骤 05 使用"文字工具"输入文字，在"字符"面板中设置参数，如图5-33所示。

步骤 06 效果如图5-34所示。

图 5-33

图 5-34

步骤 07 按Shift+Ctrl+O组合键创建轮廓，如图5-35所示。

步骤 08 右击鼠标，在弹出的快捷菜单中选择"取消编组"命令，如图5-36所示。

图 5-35

图 5-36

步骤 09 按住Alt键移动复制"母"，如图5-37所示。

步骤 10 选择"美工刀工具" ，按住Alt键拖动绘制直线分割对象，如图5-38所示。

| 图 5-37 | 图 5-38 |

步骤11 使用"直接选择工具"选择被分割的部分，按Delete键删除，如图5-39所示。

步骤12 使用"删除锚点工具" 和"直接选择工具"调整被分割部分的锚点，使其规整平滑，如图5-40所示。

| 图 5-39 | 图 5-40 |

步骤13 使用"直接选择工具"调整锚点，如图5-41所示。

步骤14 使用相同的方法分割调整剩下的路径，如图5-42所示。

| 图 5-41 | 图 5-42 |

步骤15 调整位置并更改填充颜色，按Ctrl+G组合键编组，如图5-43所示。

步骤16 执行"效果"|"扭曲和变换"|"扭转"命令，在弹出的"扭转"对话框中设置角度值，效果如图5-44所示。

图 5-43

图 5-44

步骤 17 按住Shift键等比例缩小文字，如图5-45所示。

步骤 18 置入图像素材，效果如图5-46所示。

图 5-45

图 5-46

步骤 19 在控制栏中单击"图像描摹"按钮，效果如图5-47所示。

步骤 20 在控制栏中单击"扩展"按钮，效果如图5-48所示。

图 5-47

图 5-48

步骤 21 右击鼠标，在弹出的快捷菜单中选择"取消编组"命令，删除背景部分，如图5-49所示。

步骤 22 更改填充颜色和描边参数，效果如图5-50所示。

图 5-49

图 5-50

步骤 23 在"图层"面板中选择"图层1"图层，如图5-51所示，单击右上角的"菜单"按钮，在弹出的菜单中选择"释放到图层（顺序）"选项，效果如图5-52所示。

图 5-51

图 5-52

步骤 24 执行"文件"|"导出"|"导出为"命令，在弹出的"导出"对话框中设置保存类型为Photoshop（*.PSD），如图5-53所示。

步骤 25 单击"导出"按钮后，在打开的"Photoshop导出选项"对话框中设置参数，如图5-54所示。

图 5-53　　　　　　　　　　　　　　　　　　　　图 5-54

⬜ **Photoshop 部分（1）**

步骤 01 启动Photoshop软件，单击"打开"按钮，在弹出的"打开"对话框中选择"公益海报.psd"，单击"打开"按钮即可，如图5-55所示。

步骤 02 按C键选择"裁剪工具"，在选项栏中设置裁剪尺寸，拖动调整裁剪范围，如图5-56所示。

图 5-55　　　　　　　　　　　　　　　　　　图 5-56

步骤 03 按Enter键应用裁剪，效果如图5-57所示。

步骤 04 在"图层"面板中单击"锁定"按钮🔒，锁定图层，如图5-58所示。

步骤 05 选择"图层2"图层，使用"选框工具"绘制选区，按Ctrl+T组合键自由变换，如图5-59所示。

步骤 06 按住Shift键向下拖动调整高度，调整完成后向上对齐线段，如图5-60所示。

图 5-57

图 5-58

图 5-59

图 5-60

步骤 07 按Enter键完成裁剪，按Ctrl+D组合键取消选区，移动至合适位置并调整图层顺序，效果如图5-61所示。

步骤 08 使用相同的方法，继续调整宽度，效果如图5-62所示。

图 5-61

图 5-62

步骤09 在"图层"面板中选择"<编组>"图层，单击"添加图层样式"按钮，在弹出的快捷菜单中选择"投影"选项，如图5-63所示。

步骤10 在弹出的"图层样式"对话框中设置参数，如图5-64所示。

图 5-63　　　　　　　　　　　　　图 5-64

步骤11 效果如图5-65所示。

步骤12 按Ctrl+'组合键显示网格，按Ctrl+T组合键自由变换。右击鼠标，在弹出的快捷菜单中选择"逆时针旋转18°"选项，调整整体位置，如图5-66所示。

图 5-65　　　　　　　　　　　　　图 5-66

3. Photoshop 部分（2）

步骤01 选择"横排文字工具"输入文字，在"字符"面板中设置参数，如图5-67所示，效果如图5-68所示。

图 5-67

图 5-68

步骤 02 继续输入文字，在"字符"面板中设置参数，如图5-69所示，效果如图5-70所示。

图 5-69

图 5-70

步骤 03 按住Shift键加选"国际禁毒日"文字图层，按Ctrl+G组合键创建组，如图5-71所示。

步骤 04 选择"图层2"图层，使用"选框工具"绘制选区，按Ctrl+T组合键自由变换，向下拉伸至文字边缘，如图5-72所示。

步骤 05 置入素材"肌理.jpg"，调整大小并移动到合适位置，如图5-73所示。

步骤 06 按Ctrl+Alt+G组合键创建剪切蒙版，效果如图5-74所示。

图 5-71

图 5-72

图 5-73

图 5-74

步骤 07 按Ctrl+J组合键复制图层，按Ctrl+Alt+G组合键创建剪切蒙版，更改混合模式为"实色混合"，调整不透明度为40%，如图5-75所示，效果如图5-76所示。

图 5-75

图 5-76

步骤 08 按Ctrl+J组合键复制图层，按Ctrl+Alt+G组合键创建剪切蒙版，更改混合模式为"颜色"，效果如图5-77所示。

图 5-77

步骤 09 在"图层"面板中创建"曲线"调整图层，在弹出的"属性"面板中设置参数，如图5-78所示。

步骤 10 按Ctrl+Alt+G组合键创建剪切蒙版，效果如图5-79所示。

步骤 11 选择"组2"和肌理、曲线所在图层创建组，如图5-80所示。

图 5-78　　　　　图 5-79　　　　　图 5-80

步骤 12 选择"自定形状工具"，在选项栏中设置形状为"'禁止'标志"，如图5-81所示。

步骤 13 按住Shift键绘制并更改填充颜色，效果如图5-82所示。

图 5-81　　　　　图 5-82

步骤 14 按住Ctrl键单击"国际禁毒日"文字图层的缩览图载入选区，如图5-83所示。

步骤 15 返回到"'禁止'标志1"图层，右击鼠标，在弹出的快捷菜单中选择"栅格化"命令，按Delete键删除选区，按Ctrl+D组合键取消选区，效果如图5-84所示。

图 5-83　　　　　图 5-84

步骤 16 双击该图层，在弹出的"图层样式"对话框中选择"投影"选项并设置参数，如图5-85所示，效果如图5-86所示。

图 5-85　　　　　　　　　　　　　　　　　图 5-86

4. Photoshop 部分（3）

步骤 01 置入素材"注射器.png"，如图5-87所示。右击鼠标，在弹出的快捷菜单中选择"垂直翻转"命令，调整大小和方向并移动至左上角，如图5-88所示。

图 5-87　　　　　　　　　　　　　　　　　图 5-88

步骤 02 打开素材"药丸.jpg"，如图5-89所示。

步骤 03 使用工具抠除背景部分，如图5-90所示。

图 5-89　　　　　　　　　　　　　　　　　图 5-90

步骤 04 将抠取的素材移动至"公益海报.psd"文档中，垂直翻转后调整至海报右侧，如图5-91所示。

步骤 05 按住Shift键加选"注射器"图层，更改混合模式为"正片叠底"，不透明度为45%，效果如图5-92所示。

图 5-91

图 5-92

步骤 06 选择"横排文字工具"输入文字，在"字符"面板中设置参数，如图5-93所示。

步骤 07 按Ctrl+J组合键复制图层，效果如图5-94所示。

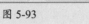

图 5-93

图 5-94

步骤 08 继续输入文字，在"字符"面板中设置参数，如图5-95所示。

步骤 09 按Ctrl+T组合键旋转文字图层，如图5-96所示。

图 5-95

图 5-96

步骤 10 按住Alt键移动复制，选中复制的文字图层，在选项栏中单击"左对齐" ![]、"垂直居中分布" ![]按钮，效果如图5-97所示。

步骤 11 选中复制的文字创建组，在"图层"面板中创建"渐变"填充图层，在弹出的"渐变填充"对话框中设置参数，如图5-98所示。

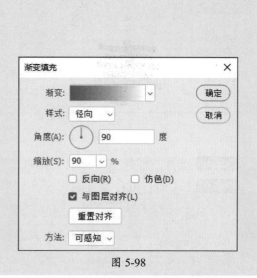

图 5-97

图 5-98

步骤 12 按Ctrl+Alt+G组合键创建剪切蒙版，如图5-99所示。

步骤 13 按Ctrl+'组合键隐藏网格线，最终效果如图5-100所示。

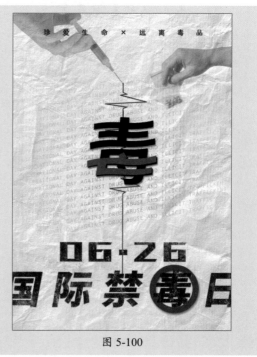

图 5-99

图 5-100

课后练习 卡丁车赛事海报

下面将综合使用工具制作卡丁车赛事海报，尺寸为50 cm×70 cm，效果如图5-101所示。

图 5-101

1. 技术要点

①复制多个背景图层，通过"图层样式"命令移动创建故障效果。

②通过添加图层蒙版拼合图像。

③通过图层样式及滤镜中的风命令制作主体文字效果。

2. 分步演示

分步演示效果，如图5-102所示。

图 5-102

文化和自然遗产日

文化遗产包括物质类和非物质类。物质类包括古遗址、古墓葬、古建筑、石窟寺、石刻、壁画等不可移动文物，历史上重要实物、艺术品、文献、手稿等可移动文物，以及历史文化名城、街区、村镇。非物质类包括口头传统、民俗活动和礼仪节庆、传统手工艺等，以及与此相关的文化空间。

政府希望通过设立"文化遗产日"使文化遗产保护得到全面加强。从2006年起设立"文化遗产日"，即每年6月的第二个星期六，2016年将"文化遗产日"调整为"文化和自然遗产日"。

历届的主题如下。

● 2006年6月10日：保护文化遗产，守护精神家园
● 2007年6月9日：保护文化遗产，构建和谐社会
● 2008年6月14日：文化遗产人人保护，保护成果人人共享
● 2009年6月13日：保护文化遗产、促进科学发展
● 2010年6月12日：非遗保护，人人参与
● 2011年6月10日：文化遗产与美好生活
● 2012年6月9日：文化遗产与文化繁荣
● 2013年6月8日：文化遗产与全面小康
● 2014年6月14日：让文化遗产活起来
● 2015年6月13日：保护成果全民共享
● 2016年6月11日：让文化遗产融入现代生活
● 2017年6月10日：文化遗产与"一带一路"
● 2018年6月9日：多彩非遗，美好生活
● 2019年6月8日：非遗保护 中国实践
● 2020年6月13日：文物赋彩全面小康
● 2021年6月12日：人民的非遗 人民共享
● 2022年6月13日：连接现代生活绽放迷人光彩

素材文件

视频文件

第**6**章

广告展架设计——
瑜伽店女神季活动易拉宝

内容导读

　　展架作为一种广告营销手段，具有绿色环保、方便运输、组装迅速等优点，起到展示商品、传达信息、促进销售的作用。本章从将广告展架的特点、种类及注意事项等方面进行讲解，最后通过制作瑜伽店活动易拉宝进行知识巩固。

思维导图

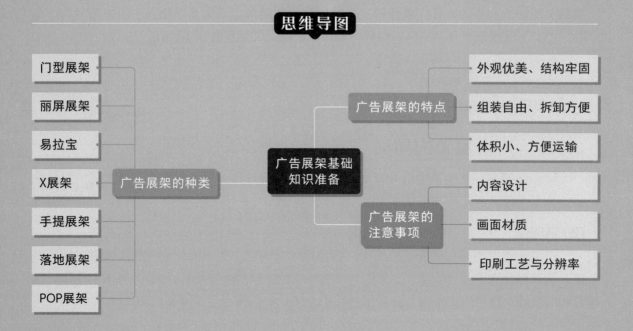

6.1 广告展架基础知识准备

展架一般是指展示架、促销架、便携式展架和资料架等。它作为一种广告营销手段，是随着终端POP广告发展而来的。展架被广泛应用于大型卖场、商场、超市、展会、公司、招聘会等场所，能够起到展示商品、传达信息、促进销售的作用，如图6-1、图6-2所示。

图 6-1

图 6-2

知识点拨

POP广告是指在各种营业现场设置的各种广告形式，例如超市、营业厅等。大部分的POP广告是用水性马克笔或是油性的麦克笔和各种颜色的专用纸制作而成，具有醒目、简洁、易懂的特点。

6.1.1 广告展架的特点

展架是根据产品的特点去设计与之匹配的产品促销展架，再加上具有创意的logo，既醒目又能加大产品的宣传广告作用。展架制作工艺简单，不需要印刷，一般使用写真、车贴、PVC等材质作为画面主体，然后搭配展架使用。展架具有以下特点。

- 外观优美、结构牢固。
- 组装自由、拆卸方便。
- 体积小、方便运输。

6.1.2 广告展架的种类

广告展架在日常生活中随处可见，行业不同，所选择的展架类型也有所不同。常见的展架类型主要以下几种。

1. 门型展架

门型展架四周是用铁管连的框架，四角用弹簧固定广告画面，底部有注水箱或铁质底座，可以保持稳定防风吹倒，如图6-3所示。该展架适合各种展览会场等，可重复使用，既可用于室外，也可用于室内。其常用的尺寸为160 cm×60 cm、180 cm×80 cm。

图 6-3

2. **丽屏展架**

　　丽屏展架又称立牌展架，可双面展示。该展架多为铝合金材质，无边框设计，如图6-4所示。这种展架多用于高端商场、发布会、银行、4S店等场所中，常用的尺寸为200 cm×120 cm、200 cm×80 cm。

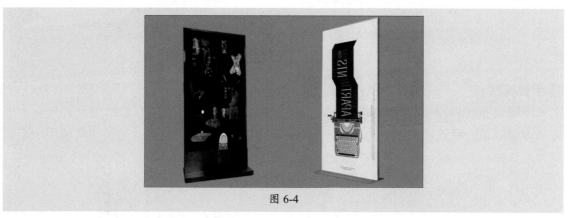

图 6-4

3. **易拉宝**

　　易拉宝又称海报架、展示架、易拉架等。其构造是一个座地的卷轴，由地面向上是一支伸缩柱，柱顶有一个扣，使用时由卷轴向上拉出一幅直立式的海报，如图6-5所示。这种展架多用于会议、展览、销售等宣传场合，常用的尺寸为200 cm×80 cm、160 cm×60 cm。

图 6-5

4. X展架

X展架是一种用作广告宣传的、背部具有X型支架的展览展示用品，如图6-6所示。该展架造型设计简练、方便携带、容易存放与拆装、可更换画面。这种展架多用于招聘、专卖商场、婚庆、展会等活动场合，常用的尺寸为160 cm×60 cm、180 cm×80 cm。

图 6-6

5. 手提展架

手提式宣传海报架，又称A字架，在安装时把展架四周轻松掰开将画面放置再合上即可，方便简单。手提式展架分为单面、双面两种样式，如图6-7所示。这种展架适用于企业单位、学校、展览地、酒店等公共场所，常用的尺寸为60 cm×80 cm、80 cm×120 cm。

图 6-7

6. 落地展架

落地展架属于独立式立式展架，主画面采用KT板，可以双面。铁质材质，应用广泛，角度和高度可以任意调节，建议室内使用，如图6-8所示。这种展架多用于商场、店面、办公大厦、车站、促销等活动场合，常用的尺寸为50 cm×70 cm、60 cm×90 cm。

图 6-8

7. pop 展架

pop展架可以作为导向牌、告示牌等，适用于商场、超市、机场、地铁站入口等位置，简单醒目，如图6-9所示。其常用尺寸为A3（29.7 cm×42 cm）、A4（29.7 cm×21 cm）。

图 6-9

除以上介绍的常用展架外，还有木质KT板架、三角挂画架、人形（异形）立架、拉网展架、促销台、快幕秀、不锈钢水牌（L型展示架）、悬挂式展架、双面A屏展架、注水道旗等。

6.1.3　广告展架的注意事项

广告展架的作用主要是进行商品或活动的宣传，在制作前，需要分析所处环境，选择相应类型的展架。

1. 内容设计

选择展架类型后，就要对内容进行设计，颜色的选择要干净、鲜亮；文字的设计要易识别、简练；配图要清晰明了；整体要远离打孔或与展架边框重合的部分。

2. 画面材质

- **PVC硬片**：也叫展架专用胶片，是一种PVC材质的材料，不易卷边，不起褶，可用于大批量户内外写真喷绘、广告展板、易拉宝、X展架等画面制作。
- **PP**：PP海报、PP背胶，其不耐高温，适用于室内，易卷边。
- **写真相纸**：也叫感光印纸，原先用于冲印照片，后来应用到喷绘行业，光泽度高、色彩鲜艳、图像解析度高、抗老化性能好，有高光及哑光两种。写真相纸常用于室内海报、照片、X展架、门型展架、易拉宝等。
- **油画布**：油画布一般采用多种植物画布，常用的是亚麻油画布、黄麻油画布、棉麻帆布、加厚防水化纤画布、绢丝布等。一般用于悬挂式展架画面。
- **KT板**：KT板喷绘是一种由PS颗粒经过发泡生成板芯，经过表面覆膜压合而成的一种新型材料。板体挺括、轻盈、易于加工，并可直接在板上裱覆胶画面及喷绘。可制作出多种形状，如方形、圆形、异形等。
- **雪弗板**：人造复合板，也称PVC发泡板，质地坚硬、表面光滑平整，适合UV印图、裱画，是做宣传展板、文化墙的优质材料。

3. 印刷工艺与分辨率

- **印刷**：多用于书本、各种宣传彩页，通过印刷的方式印出来，是一种高效的特种印刷方式，价格相对便宜。在设计此类产品时，分辨率需设置在300 dpi。
- **喷绘写真**：主要用于室内外广告或海报。喷绘产品周期长、质量好，耐水性、耐光性较好，有较长的保质期。喷绘产品按平米收费，相对比印刷工艺略贵。在设计此类产品时，分辨率设置在72～150 dpi左右即可。

6.2 课堂实战：瑜伽店女神季活动易拉宝

学习了关于广告展架的知识，下面将其应用到实际，为"yoyoyoga"瑜伽店设计广告展架。

6.2.1 诉求解析

"yoyoyoga"瑜伽店是一家专注于小班课和私教课的瑜伽场所，可以根据会员身体状况定制课程，内设理疗瑜伽、空中瑜伽、塑形瑜伽、孕产瑜伽、商卡排毒、普拉提等课程。在3月来临之际，门店将推出"瑜你yo约-女神季尊享小班课"活动。请根据以下要求设计易拉宝。

- **尺寸要求**：160 cm × 60 cm。
- **设计要求**：一目了然了解活动详情，简单大方，要求原创性。
- **内容说明**：根据提供的素材进行设计。

6.2.2　设计理念

针对客户提出的要求进行分析，将素材图像放置在易拉宝下部分，创建渐变渐隐图像作为背景。文字部分使用易识别的文字，突出课程项目和价格。

6.2.3　设计详解

本案例用到的软件主要是Photoshop。在整个设计中用到的知识点有修复工具、调整图层、画笔工具、文字工具、形状工具、图层蒙版、渐变填充等。最终效果如图6-10所示。

图 6-10

1. 图像素材处理

步骤 **01** 启动Photoshop软件，单击"打开"按钮，在弹出的"打开"对话框中选择"瑜伽.jpg"，单击"打开"按钮即可，如图6-11所示。

步骤 **02** 按Ctrl+J组合键复制图层，选择"污点修复画笔工具"对皮肤上大的痘痘、疤痕涂抹去除，效果如图6-12所示。

图 6-11

图 6-12

步骤 03 按Ctrl+J组合键复制图层，在"图层"面板中新建组，重命名为"观察组"，创建黑色填充图层，更改混合模式为"颜色"，如图6-13所示。

步骤 04 按Ctrl+J组合键复制图层，更改混合模式为"柔光"，如图6-14所示。

图 6-13

图 6-14

步骤 05 创建"曲线"调整图层，在弹出的"属性"面板中调整曲线参数，加强明暗对比，如图6-15所示，效果如图6-16所示。

图 6-15

图 6-16

步骤 06 选择"背景 拷贝"图层，按Ctrl+Shift+N组合键，在弹出的"新建图层"对话框中设置混合模式为"柔光"，选中"填充柔光中性色（50%灰）"复选框，如图6-17所示。

步骤 07 单击"确定"按钮，在"图层"面板中得到中性灰图层，如图6-18所示。

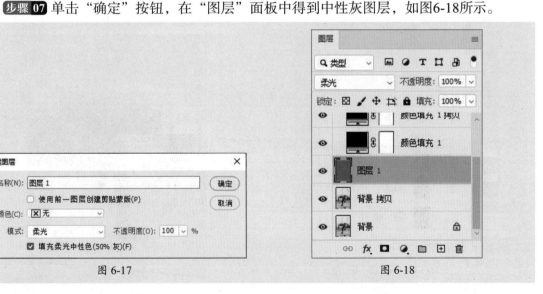

图 6-17

图 6-18

步骤 08 选择"画笔工具"，在选项栏中设置参数，如图6-19所示。

图 6-19

步骤 09 设置前景色为白色，背景为白色，白色涂抹黑色的部分提亮，按X键替换前景色为黑色，涂抹白色的部分压暗，均匀肤色，效果如图6-20所示。

步骤 10 中性灰图层显示调整痕迹，如图6-21所示。

图 6-20

图 6-21

步骤 11 隐藏"观察组"，按Ctrl+Shift+Alt+G组合键盖印图层。

步骤 12 选择"套索工具"绘制选区，创建"选取颜色1""色彩平衡1"等调整图层对皮肤的颜色进行调整，如图6-22所示。

步骤 13 效果如图6-23所示。

图 6-22

图 6-23

操作提示

使用"套索工具"绘制选区时，要对该选区进行羽化处理。

步骤 14 按Ctrl+Shift+Alt+G组合键盖印图层，执行"滤镜"|"杂色"|"添加杂色"命令，在弹出的"添加杂色"对话框中设置参数，如图6-24所示。

步骤 15 效果如图6-25所示。

图 6-24 图 6-25

2. 制作易拉宝背景部分

步骤 01 按Ctrl+N组合键创建文档，如图6-26所示。

步骤 02 回到"瑜伽.jpg"文档中，将盖印图层拖曳至新建的文档中，如图6-27所示。

步骤 03 按Ctrl+L组合键，在弹出的"色阶"对话框中设置参数，效果如图6-28所示。

图 6-26 图 6-27 图 6-28

步骤 04 单击"添加矢量蒙版"按钮 ■ 为图层添加蒙版。设置前景色为黑色，选择"画笔工具"涂抹边缘，如图6-29所示。

步骤 05 选择"椭圆工具"，按住Shift键绘制正圆，如图6-30所示。

步骤 06 在选项栏中单击"设置填充类型"按钮，在弹出的菜单中单击"渐变" ■ 按钮后设置渐变参数，如图6-31所示。

图 6-29 图 6-30 图 6-31

步骤 07 在"图层"面板中设置不透明度为"23%"，效果如图6-32所示。

步骤 08 按住Alt键移动复制3次，调整位置和大小，如图6-33所示。

步骤 09 置入素材"logo.png"，调整大小后移动至左上角，如图6-34所示。

图 6-32 图 6-33 图 6-34

3. 制作易拉宝文字部分

步骤 01 选择"横排文字工具"输入两组文字，在"字符"面板中设置参数，如图6-35所示，效果如图6-36所示。

图 6-35　　　　　　　　　　　　　　图 6-36

步骤 02 继续输入文字，在"字背"面板中设置参数，如图6-37所示，效果如图6-38所示。

图 6-37　　　　　　　　　　　　　　图 6-38

步骤 03 按Ctrl+J组合键复制文字，更改文字颜色后向右下移动，效果如图6-39所示。

步骤 04 按Ctrl+R组合键显示标尺，按Ctrl+'组合键显示网格，选中主标题使其居中显示，如图6-40所示。

图 6-39　　　　　　　　　　　　　　图 6-40

步骤 05 选择"横排文字工具"输入两组文字，在"字符"面板中设置参数，如图6-41所示，效果如图6-42所示。

图 6-41 图 6-42

步骤 06 选择"矩形工具"绘制矩形，在"属性"面板中设置半径为90像素，更改填充为渐变，如图6-43所示，效果如图6-44所示。

图 6-43 图 6-44

步骤 07 单击logo右下方的正圆，为该图层创建蒙版，选择"渐变工具"向右上方拖动创建渐变，以调整显示，如图6-45所示。

步骤 08 选择"横排文字工具"输入文字，设置参数后在选项栏中单击"居中对齐文本"按钮■，效果如图6-46所示。

图 6-45 图 6-46

步骤 09 选择"矩形工具"绘制矩形，在"属性"面板中设置半径参数，如图6-47所示。

步骤 10 选择"横排文字工具"输入文字并设置参数，如图6-48所示。

图 6-47　　　　　　　　　　　　　图 6-48

步骤11 继续输出文字并设置参数，如图6-49所示，效果如图6-50所示。

图 6-49　　　　　　　　　　　　　图 6-50

步骤12 选择"矩形选框工具"沿文字边缘绘制选区，如图6-51所示。

步骤13 选择文字图层"01"，按住Alt键的同时单击"添加矢量蒙版"按钮■为图层添加蒙版，如图6-52所示。

图 6-51　　　　　　　　　　　　　图 6-52

知识点拨

　　添加矢量蒙版隐藏重叠的部分，主要是方便后面相同部分的更改。除此之外，还可以在文字图层上方新建同色的矩形进行遮挡。

步骤 14 选择"横排文字工具"输入文字并设置参数,如图6-53所示,效果如图6-54所示。

图 6-53　　　　　　　　　　　　　　　图 6-54

步骤 15 按住Alt键向下移动复制3次并更改文字,选中文字在选项栏中单击"垂直居中分布"按钮，效果如图6-55所示。

步骤 16 选择最后一行文字,按住Alt键移动复制,更改文字和字号为60,如图6-56所示。

图 6-55　　　　　　　　　　　　　　　图 6-56

步骤 17 选择"横排文字工具"输入文字并设置参数,如图6-57所示,效果如图6-58所示。

图 6-57　　　　　　　　　　　　　　　图 6-58

步骤 18 分别将字号更改为80、60，输入"¥"和"元/节"，如图6-59所示。

步骤 19 将矩形和文字选中创建组，重命名为"01 商卡排毒"，按Ctrl+J组合键复制组，更改组名为"02 肩颈理疗"，如图6-60所示。

图 6-59

图 6-60

步骤 20 选择"02 肩颈理疗"组中所有的图层，向下移动，如图6-61所示。

步骤 21 更改组内文字，如图6-62所示。

图 6-61

图 6-62

步骤 22 使用相同的方法创建组"03 产后修复"，如图6-63所示。

步骤 23 使用相同的方法创建组"04 垫上普拉提"，如图6-64所示。

图 6-63

图 6-64

步骤 24 输入文字并设置参数，如图6-65所示，效果如图6-66所示。

图 6-65　　　　　　　　　　　　　　　　　　图 6-66

步骤 25 置入素材"二维码.png"，调整大小后放置在右下角，如图6-67所示。

步骤 26 双击该图层的缩览图，进入二维码智能图层的文档中，双击该图层，在弹出的"图层样式"对话框中，按住Alt键的同时拖动小黑滑块，如图6-68所示。

图 6-67　　　　　　　　　　　　　　　　　　图 6-68

步骤 27 按Ctrl+S组合键保存文档，按Ctrl+W组合键关闭文档，应用效果如图6-69所示。

步骤 28 输入文字并设置参数，选择文字和二维码，在选项栏中单击"居中对齐"按钮 ，效果如图6-70所示。

图 6-69　　　　　　　　　　　　　　　　　　图 6-70

课后练习 活动促销X展架

下面将综合使用工具制作活动促销X展架，尺寸为80 mm×180 mm，效果如图6-71所示。

图 6-71

1. 技术要点

①置入素材创建蒙版拼合背景部分。

②选择"钢笔工具"绘制装饰形状。

③使用"横排文字工具"输入文字。

2. 分步演示

分步演示效果，如图6-72所示。

图 6-72

中国文化遗产标志赏析

　　2005年8月17日，国家文物局正式公布采用金沙"四鸟绕日"金饰图案作为中国文化遗产标志。

　　"四鸟绕日"图案是中华先民崇拜太阳艺术表现形式的杰出代表之作，所表达的追求光明、团结奋进、和谐包容的精神寓意，彰显了中国政府和人民保护祖国文化遗产的强烈责任心和神圣使命感。以此作为中国文化遗产的标志体现了中华民族传统文化强烈的凝聚力和向心力，表现了中华民族自强不息、昂扬向上的精神风貌。

　　"四鸟绕日"金饰2001年出土于四川成都金沙遗址，因为图案是四只神鸟围绕着太阳飞行，所以专家也将其命名为"太阳神鸟"。这一金饰图案构图严谨、线条流畅、极富美感，是古代人民"天人合一"的哲学思想、丰富的想象力、非凡的艺术创造力和精湛的工艺水平的完美结合。

第**7**章

户外广告设计——
家居软装灯箱广告

内容导读

　　户外广告是一个很大的概念，不同的户外媒体，有不同的表现风格和特点，应整合不同媒体的优势，创造性地加以利用。本章将从户外广告的优劣、形式、传播载体及设计要点等方面进行讲解，最后通过制作家居软装灯箱广告进行知识巩固。

思维导图

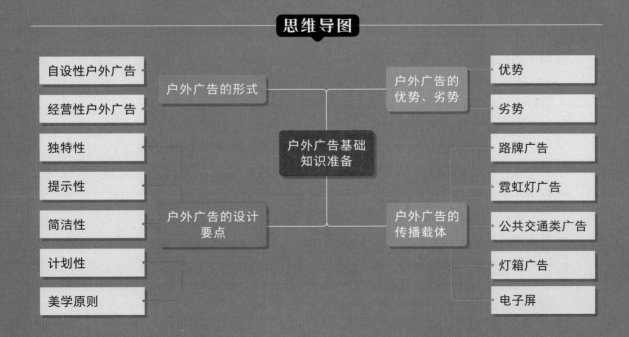

7.1　户外广告基础知识准备

　　户外广告是在建筑外表、街道、广场等室外公共场所建立的霓虹灯、广告牌、灯箱海报等，如图7-1所示。户外广告是面向所有的公众，所以比较难以选择具体目标对象，但是户外广告可以在固定的地点长时期地展示企业的形象及品牌，因而对于提高企业和品牌的知名度是很有效的。

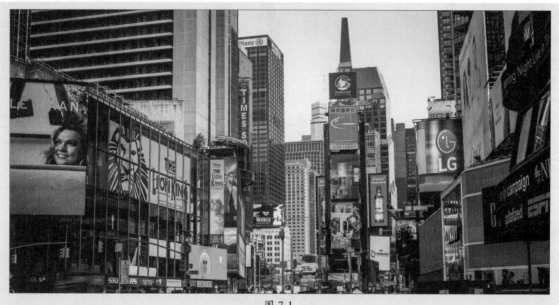

图 7-1

7.1.1　户外广告的优势、劣势

　　户外广告可以在公众场合通过广告的形式同时向许多消费者进行宣传，可以迅速提升企业形象，传播商业信息，也可以加深受众群体记忆的复合功能。

1. 优势

- **城市固定范围覆盖率高**。在某个城市结合目标人群，正确地选择发布地点及使用正确的户外媒体，可以在理想的范围接触到多个层面的人群，使其与受众群体的生活节奏进行匹配。
- **对地区和消费者的选择性强**。根据地区特点选择广告形式，如在商业街、广场、交通工具上选择不同的广告表现形式，也可以根据地区消费者的心理特点、风俗习惯来设置；另一方面可以为经常到此区域的固定消费者进行反复宣传。
- **视觉冲击力强**。户外媒体可以调动多种现场表达手段，营造出综合的感官刺激。许多知名户外广告牌，因为持久和突出进而成为区域地标。
- **表现形式丰富多彩**。部分户外广告结合自身特色可以美化市容，与其浑然一体，可以让消费者自然而然接受广告。
- **发布时间长**。户外媒体是持久地、全天候发布的，传播时间充分，可以让受众长时间见到，加深印象。

- **千人成本低**。物超所值的大众媒体，千人成本即一千个受众的费用与其他媒体相比较低。

2.劣势

- **传递信息有限**。户外广告在文案方面需要简洁精炼，无法详细介绍产品的功能和特性。要尽力做到言简意赅、易读易记。
- **覆盖面积小**。户外媒体的位置大多数固定不动，宣传区域小。可设置在人口密度大、流动性强的场所，例如车站、广场、商圈等。
- **效果难以预测**。户外广告的对象为流动人群，无法有效检测到传播效果。
- **法律的限制**。部分地区的国家限制户外广告的发布形式。

7.1.2 户外广告的形式

户外广告主要分为自设性和经营性两种形式。

1.自设性户外广告

自设性户外广告是指以标牌、灯箱、霓虹灯单体字等为媒体形式，在本单位登记注册地址，利用自有或租赁的建筑物、构筑物等场地，设置的企事业单位、个体工商户或其他社会团体的名称（含标识等），如图7-2、图7-3所示。

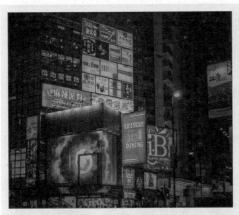
图 7-2

图 7-3

知识点拨

构筑物是指不提供人类居住功能的人工建筑物，例如桥梁、隧道、围墙等。

2.经营性户外广告

经营性户外广告是指在城市道路、公路、铁路两侧，城市轨道交通线路的地面部分，河湖管理范围，以及广场、建筑物、构筑物上，以灯箱、霓虹灯、电子显示装置、户外LCD广告机、户外液晶显示屏、户外电子阅报栏、信息亭、展示牌等为载体和在交通工具上设置的商业广告，如图7-4、图7-5所示。

图 7-4

图 7-5

LCD广告机采用液晶显示器来播放视频广告，一般用于商场超市、展览场所、电梯口、电梯间、地铁站等。

7.1.3 户外广告的传播载体

广告媒体也就是向公众发布广告的传播载体，是指传播商品或劳务信息所运用的物质与技术手段。户外广告从早期单一的店招广告牌，衍生出更多的新型户外媒体，大致可分为路牌广告、霓虹灯广告、公共交通类公告、灯箱广告、电子屏广告等。

1. 路牌广告

路牌广告是在公路或交通要道两侧，利用喷绘或灯箱进行广告的形式。路牌广告又可分为墙体广告、铁皮路牌广告、立体路牌广告、电动路牌广告等表现形式，如图7-6、图7-7所示。路牌广告一般设置在商业区、主要街道、高速公路、广场、机场等公共场所。路牌广告的作用主要有三个：一是指示方向，二是公益公告，三是企业的宣传推销广告。

图 7-6

图 7-7

2. 霓虹灯广告

霓虹灯广告是光源广告的一种，是用霓虹灯管装饰出的商品图案、标识或企业名称，可放置在户外、店内或橱窗内。该广告的表现形式有招牌、指示器、镶板、招贴画、透明

标语、信号盘等，如图7-8、图7-9所示。

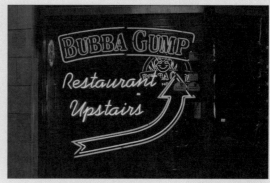

| 图7-8 | 图7-9 |

3. 公共交通类广告

公共交通类广告是流动的广告，是指利用公共交通工具（如火车、汽车、地铁、轮船、飞行器等）作为发布广告信息的媒介，可详细分为以下载体。

- **外部媒介：** 如公共汽车、地铁车身及飞机机身等，如图7-10所示。
- **内部媒介：** 如车载电视、内部车体、电子显示牌、拉手、椅背等，如图7-11所示。
- **站点媒介：** 如候车亭、车站墙体、灯箱、电视墙、座椅等。
- **车票媒介：** 如火车票、公交车票、地铁车票、飞机票等。
- **路线媒介：** 如高速公路旁的高炮广告牌、收费站棚、跨线桥等。

| 图 7-10 | 图 7-11 |

知识点拨

每种公共交通都用不同种类的表现形式，以地铁为例，其形式有梯牌广告、十二封灯箱广告、包柱广告、主题站厅广告、屏蔽门贴广告、品牌列车广告、全包车广告、拉手广告等。

4. 灯箱广告

灯箱广告、灯柱广告、塔柱广告、街头钟广告和候车亭广告的媒体特征都是利用灯光把灯片、招贴纸、柔性材料照亮，形成单面、双面、三面或四面的灯光广告，如图7-12、图7-13所示。灯箱广告有自然光（白天）、辅助光（夜晚）两种形式，可以向户外远距离的人们传达信息。

图 7-12 图 7-13

⑤ 电子屏（包含所有电子类户外广告媒体）

电子屏是户外广告比较新颖的表现形式，具有动感、多变、新颖别致、反复播放等特点，能引起受众的极大兴趣。电子屏的传播形态有楼宇外墙、箱型立式LED彩屏、车载LCD广告屏、厢式小型货车双面LED全彩屏、LED图文屏、道闸栏杆，以及地铁、医院、火车站、大型超市、商务楼等室内的LED显示屏，如图7-14、图7-15所示。

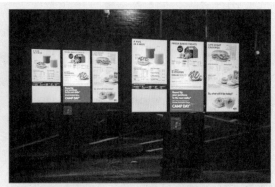

图 7-14 图 7-15

除此之外，还有其他的户外广告，如充气实物广告、旗帜广告、地面广告等。

7.1.4　户外广告的设计要点

户外广告的应用场景涵盖了人们日常生活的大部分公共空间，在传播效果上要远远优于其他平面广告，尤其是在引用了不少新材料、新技术、新设备后，一度成为了美化城市的艺术品。要想设计出一副好的户外广告，需注意以下三点。

❶ 独特性

户外广告的受众群体是具有流动性的，所以在设计时要考虑到距离、视觉、环境三大因素。常见的户外广告一般为长方形、方形，我们在设计时要根据具体环境而定，使户外广告的外形与背景协调，产生视觉美感。形状不必强求统一，可以多样化，大小也应根据实际空间的大小与环境情况而定。

2. 提示性

考虑到受众群体通过广告的位置、时间，在设计上只有出奇制胜地以简洁的画面和揭示性的形式引起行人注意，才能吸引受众观看广告。所以户外广告设计要注意时间，以图为主，文字为辅，图文并茂，文字内容切忌冗长。

3. 简洁性

消费者对广告的注意值与画面上信息量的多少成反比，所以要遵循少而精的简洁性原则，给予想象的空间。广告画面形象越繁杂，给观众的感觉越紊乱；画面越单纯，消费者的注意值也就越高。

4. 计划性

设计户外广告前要有一定的目标和广告策略，进行广告创意前要进行市场调查、分析、预测等活动，在此基础上定制出广告的图形、语言、色彩、对象、宣传层面和营销策略。

5. 美学原则

在设计户外广告时要遵循美学原则。图形上要力求简洁醒目，一般放在视觉中心位置，引导进一步阅读广告文案，引发共鸣。广告文案一般都是以一句话（主题语）醒目地提醒受众，再附上简短有力的几句随文说明即可。主题语设计一般以七八字为佳，文案内容分为标题、正文、广告语、随文等几个部分，要尽力做到言简意赅、易读易记、有号召力。

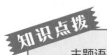

> **知识点拨**
>
> 主题语指本次活动的目的、意义所在。

7.2 课堂实战：家居软装灯箱广告

学习了关于户外广告的知识，下面将其应用到实际，为"東圣装饰"家装公司设计户外广告。

7.2.1 诉求解析

"東圣装饰"是一家集家装设计、装修装饰、装修效果图、房屋整装、老旧房屋改造于一体的室内家庭装饰装修公司，现准备在地铁投放一批灯箱广告，来扩大知名度。请根据以下要求设计灯箱广告。

- **尺寸要求**：3 m × 1.5 m。
- **设计要求**：图文简练，突出公司信息，要求原创性。
- **内容说明**：根据提供的素材进行设计。

7.2.2 设计理念

针对客户提出的要求进行分析，素材图像放置在左边，加以线条装饰；右边摆放公司Logo、文字等内容，一目了然，简洁明了，可以让行人快速了解到该广告内容。

7.2.3 设计详解

本案例用到的软件主要是Photoshop。在整个设计中用到的知识点有弯度钢笔工具、色阶、文字工具、剪切蒙版等。最终效果如图7-16所示。

图 7-16

1. 制作背景部分

步骤 01 启动Photoshop软件，单击"新建"按钮，在弹出的"新建文档"对话框中设置参数，如图7-17所示。

步骤 02 按Ctrl+'组合键显示网格，如图7-18所示。

图 7-17 图 7-18

步骤 03 置入素材"家居.jpg"，如图7-19所示。

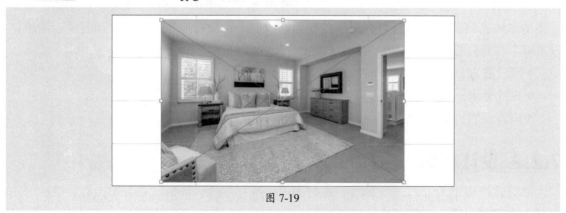

图 7-19

步骤 04 将素材调整至合适大小，如图7-20所示。

图 7-20

步骤 05 选择"弯度钢笔工具"，在选项栏中设置工具模式为"形状"，如图7-21所示。

图 7-21

步骤 06 绘制形状，如图7-22所示。

图 7-22

步骤 07 调整图层顺序，按Ctrl+Alt+G组合键创建剪切蒙版，如图7-23所示。

图 7-23

步骤 08 按Ctrl+L组合键，在弹出的"色阶"对话框中设置参数，如图7-24所示。

步骤 09 效果如图7-25所示。

图 7-24 图 7-25

步骤 10 按Ctrl+J组合键复制"形状1"图层，双击该形状图层的缩览图，在弹出的"拾色器（纯色）"对话框中设置参数（C：74、M：79、Y：92、K：64），向右移动后按Ctrl+J组合键复制图层，如图7-26所示。

图 7-26

步骤 11 更改"形状1 拷贝2"图层的形状颜色为白色，调整两个图层的位置，效果如图7-27所示。

图 7-27

步骤 12 按Ctrl+J组合键复制形状图层，调整颜色参数（C：26、M：24、Y：33、K：0）和位置，效果如图7-28所示。

图 7-28

2. 制作文字部分

步骤 01 置入素材文件"logo.png"，如图7-29所示。

图 7-29

步骤 02 选择"横排文字工具"输入文字并设置参数，如图7-30所示，效果如图7-31所示。

图 7-30　　　　　　　　　　　　　　　　图 7-31

步骤 03 按Ctrl+R组合键显示标尺，创建参考线，如图7-32所示。

图 7-32

步骤 04 继续输入文字并更改参数，如图7-33所示，效果如图7-34所示。

图 7-33 图 7-34

步骤 05 继续输入文字并设置参数，如图7-35所示，效果如图7-36所示。

图 7-35 图 7-36

课后练习　茶韵户外路牌广告

下面将综合使用工具制作茶韵户外路牌广告，尺寸为200 cm×100 cm，效果如图7-37所示。

图 7-37

1. 技术要点

①置入素材创建蒙版拼合背景部分；

②调整图层混合模式及使用色彩调整命令装饰背景；

③输入文字后创建剪贴蒙版制作主题文字。

2. 分步演示

分步演示效果，如图7-38所示。

图 7-38

中国传统手工艺

　　在中国悠远的历史长河中，传统手工艺有着悠久而灿烂的历史，在整个文化艺术发展史中占据很重要的位置，贯穿文化史、美术史、设计史的发展。手工艺品的品种非常繁多，如陶瓷、宋锦、竹编、手工刺绣、蓝印花布、蜡染、手工木雕、油纸伞、泥塑、剪纸、服饰、民间玩具等。（图源：中国非物质文化遗产网）

- **陶瓷**：陶瓷是陶器与瓷器的统称。中国是世界上最早应用陶器的国家之一。陶，是以粘性较高、可塑性较强的粘土为主要原料制成的，不透明，有细微气孔和微弱的吸水性，击之声浊。瓷是以粘土、长石和石英制成，半透明，不吸水、抗腐蚀，胎质坚硬紧密，叩之声脆。
- **刺绣**：刺绣是针线在织物上绣制的各种装饰图案的总称。中国刺绣主要有苏绣、湘绣、蜀绣和粤绣四大门类。其中苏州的苏绣和缂丝最负盛名。
- **中国结**：中国结艺术是中国特有的民间手工编结艺术，它以其独特的东方神韵、丰富多彩的变化，充分体现了中国人民的智慧和深厚的文化底蕴。中国结从头到尾都是用一根红色的丝线编结而成。
- **手工木雕**：中国木雕工艺品艺术可追溯到原始社会时期，明清时期则是中国古典木雕艺术成熟的时代。手工木雕按地域可归纳为6种：中原木雕、乐清黄杨木雕、福建龙眼木雕、广东金漆木雕、浙江东阳木雕和云南剑川木雕。
- **油纸伞**：油纸伞除了是挡阳遮雨的日常用品外，也是嫁娶婚俗礼仪中不可或缺的一项物品，在宗教庆典中，也常看到将油纸伞作为遮蔽物撑在神轿上，此是取其圆满的意思，象征着人们遮日避雨、驱恶避邪。
- **剪纸**：中国剪纸是一种用剪刀或刻刀在纸上剪刻花纹，用于装点生活或配合其他民俗活动的民间艺术。

思政课堂

第8章

宣传画册设计——
烘焙类宣传画册

内容导读

　　画册常常出现在生活的方方面面，是主要的市场营销手段。本章从宣传画册的特点、页面构成、设计类型及制作工艺等方面进行讲解，最后通过制作烘焙类宣传画册进行知识巩固。

思维导图

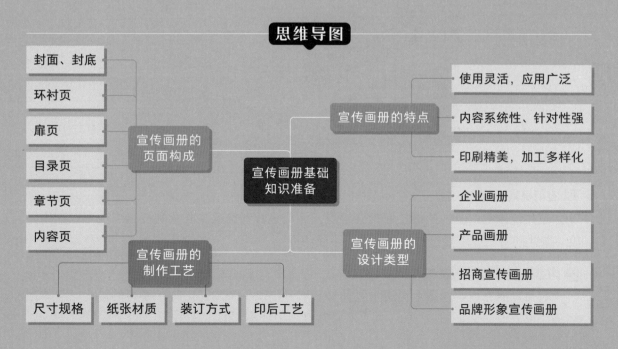

8.1 宣传画册基础知识准备

宣传画册在企业形象推广和产品营销中起到很重要的作用，是企业对外宣传自身文化、产品特点的广告媒介之一，属于印刷品。其内容包括企业的发展、管理、决策、生产等一系列概况，或是产品的外形、尺寸、材质、型号等，如图8-1所示。

图 8-1

8.1.1 宣传画册的特点

宣传画册中所有的文字、图片、排版、配色等内容，在符合设计美学的要求的同时，还要能够表达出市场推广策略，如图8-2所示。无论是哪种宣传册，都具有以下一些共同的特点。

图 8-2

1. 使用灵活，应用广泛

适用范围的广泛性是指任何社会组织，无论是营利性还是非营利性组织都可以运用，在内容上可以根据需要选择传播内容，不受约束。

2. 内容系统性、针对性强

宣传画册在内容承载上会更加具体，一般是围绕一个主题进行一系列的设计，整体性较强。可以根据受众与定位的不同，有针对性地设计不同的主题。

3. **印刷精美，加工多样化**

宣传册不同于其他版式设计，在设计中强调整体布局，通常两页为一个整体，没有界限，前后一致，互相呼应。在宣传册印刷和印后的加工方式可以多样化。

8.1.2　宣传画册的页面构成

一本完整的宣传画册的页面构成包括封面、封底、环衬页、扉页、目录页、章节页、内容页等。

- **封面、封底：** 画册外面的一层。封面上主要写有名字、品牌Logo和企业名称；而封底一般是联系方式、企业标语等。
- **环衬页：** 连接封面与书芯，一般放logo、slogan、企业简介、目录文案等内容。
- **扉页：** 书翻开的第一页，可以是空白，也可以放前言。
- **目录页：** 目录页可以起到检索画册的作用。
- **章节页：** 若画册中有许多栏目，内容较多，可以通过章节页进行区分，便于阅读。
- **内容页：** 内容页面。信息多时，可借助网格对内容进行分割，适当地留白，如图8-3所示；信息少时，可利用图形、图像、色块提高版面率和图版率，如图8-4所示。

图 8-3

图 8-4

8.1.3　宣传画册的设计类型

宣传画册在日常生活中随处可见，有宣传公司形象的，有展示产品和使用说明的，还有用于教学培训的……不同的行业有不同的用途，无论是哪种行业的宣传画册，都可以概括为以下四种类型。

1. **企业画册**

企业画册是指企业用来宣传企业形象、文化、产品、服务与其他相关信息的画册。该类型的画册又可以细分为展示型画册、问题型画册和思想型画册。

- **展示型画册：** 展示企业优势的画册，适合稳定的发展型企业或者新企业。这种画册注重企业整体形象，一般使用周期为一年。
- **问题型画册：** 重视解决营销问题、品牌问题，适合于发展快速、新上市、需转型的企业。这种画册比较注重企业的产品和品牌理念，使用周期比较短。

- **思想型画册**：该画册存在于领导型企业，企业领导重视思想深度，注重企业的思想传达。

2. 产品画册

这类画册应从产品本身的性能、特点出发，分析产品的卖点，确定画册设计定位并添加创意设计，以增加消费者对产品的了解，促进产品的销售。该画册的内容通常包括产品介绍、企业发展、产品重点介绍和技术研发等信息。

3. 招商宣传画册

招商画册主要体现招商的概念，不同行业的招商画册有不同的表达内容，要根据企业情况独家定制画册内容。一个成熟的画册应包括以下内容。

- **企业形象**：展示企业的成就、实力、人力物力、资本、市场潜力等，增加信任。
- **产品信息**：包括产品图样、产品特性、产品优势，让客户足够了解产品。
- **品牌信息**：包括品牌定位、品牌理念等，了解这个行业的市场潜力及市场实力。
- **招商机制**：超有力的招商机制是整个画册的核心，即使产品和服务再好，不为客户思考的招商机制也是失败的。

4. 品牌形象宣传画册

品牌形象宣传画册深受大型企业喜爱，可以对企业进行整体的形象包装，树立良好的品牌形象。该类画册的内容应包含品牌简介、品牌释义、品牌历程、产品介绍、品牌故事、品牌优势、品牌文化等。这类画册根据用途不同，会采用相应的表现形式来体现此次宣传的目的，例如展会宣传画册、终端宣传画册、新闻发布会宣传画册等。

知识点拨

画册方面的服务有：企业及产品画册设计、产品展示设计、产品目录设计、样本设计、政府单位/企业年报设计、标书设计、平面设计等。此外，由于各行各业工作性质的不同，宣传册也会根据行业进行分类。例如医院画册、房产画册、学校宣传画册、酒店画册、家居画册、服装画册、食品画册及旅游画册等，如图8-5、图8-6所示。

图 8-5

图 8-6

8.1.4　宣传画册的制作工艺

在制作画册之前要确定以下内容：画册的成品尺寸、展开尺寸，P数，封面、内页的纸张类型及克重，封面是否覆膜，印刷后的装订方式（骑马钉、胶装、环装等），是否有其他后工工艺，比如烫金烫银、局部UV、压纹等。

1. 尺寸规格

- **常规画册尺寸：** 210 mm × 285 mm（A4）、260 mm × 185 mm（B4）。
- **便携式画册尺寸：** 210 mm × 140 mm（A5）；210 mm × 140 mm（B4）。
- **奢华高端画册尺寸：** 370 mm × 250 mm、420 mm × 285 mm（珠宝、楼房、豪车等）。
- **文艺画册尺寸：** 210 mm × 210 mm、285 mm × 285 mm。

具体的尺寸可以根据客户的要求有所变动。

操作提示

> A4的国标标注为210 mm × 297 mm，但一般情况下会设置为大度16开的210 mm × 285 mm，避免造成纸张的浪费。

2. 纸张材质

宣传画册最常使用铜版纸、哑粉纸和特种纸。这3种纸张的区别如下。

1）铜版纸

铜版纸又称印刷涂布纸，有单面和双面之分，一般会选择双面，即双铜纸。铜版纸纸张细腻洁白，双面涂布，光泽性高，吸墨着墨性能好。其常用的规格有80 g、105 g、128 g、157 g、200 g、250 g、300 g和350 g。

2）哑粉纸

哑粉纸又称无光铜版纸，其印刷图案虽然没有铜版纸色彩鲜艳，但更细腻，更高档，画册图片较多，特别是人物图片较多时可以选用此种纸张。其克重和铜版纸一样，但相同克数下，哑粉纸会比铜版纸厚，具有较好的抗水性能和抗张性能。

哑粉纸适用于：高档产品画册，展现典雅朴实风格的产品（如仪器，字画，古董等）或刊登有照片或插图的杂志、作品集等，不注重展现光亮的效果。

3）特种纸

特种纸是各种艺术纸的统称，种类繁多，并且有很多纸张环保，适合使用在各种场合。特种纸纸张不但柔韧性好、印刷还原度高，而且颜色艳丽，用户以可根据设计风格的不同，选择适合的特种纸类型。

知识点拨

> 宣传画册的页数最少8 p，p是"页"的意思，指画册的面数，1面是1 p，1张2 p，最佳页数为32 p，最大不超过12 p，精装的页数80 p最为合适。宣传画册封面和内页所选纸张的克重也不一样，最常使用的几种规格如下。
>
> - **16 p以下：** 封面300 g双铜纸，内页200 g双铜纸。

- **20 p～40 p左右：** 封面300 g双铜纸，内页157 g双铜纸；
- **40 p以上：** 封面300 g双铜纸，内页128 g双铜纸；

若考虑到印刷成本，可选择封面250 g双铜纸，内页157 g双铜纸。

3. 装订方式

画册的装订方式主要是根据画册的页数和纸张的厚度来决定，如图8-7、图8-8所示分别为不同装订方式的画册。

图 8-7

图 8-8

装订画册的方式有多种，常见的有以下几种。

- **骑马钉：** 对折成页沿折线使用铁丝钉装订。页码数要求是4的倍数。书脊超过3 mm时不可以使用骑马钉。
- **平钉：** 将即铁丝平钉，是将印好的书页经折页、配帖成册后，在钉口一边用铁丝钉牢，再包上封面的装订方法。页数200页以下，单双无要求。
- **圈装：** 为胶圈装订和铁圈装订两种常见的方式。文本装订侧需留出7～12 mm的打孔距。
- **无线胶装：** 通过特种粘合剂，经过装订机的冲压，将设计精美的封面同内文粘合在一起，装订成册。
- **锁线胶装：** 用线将各页穿在一起，然后用胶水将印品的各页固定在书脊上的一种装订方式。页码数要求是4的倍数，页数多纸张厚。
- **裸脊精装：** 它与传统的有线胶装方式有些相似，最大差别是它的封面没有与书脊完全粘紧，书脊是裸露的。其优势是能让画册能更好地平摊展开，便于阅读和更显美观。
- **硬壳精装：** 使用硬纸裱以铜版纸或特种纸作为封面，内页以锁线胶装的方式经热熔胶装订成册。50 p以上可以使用精装。
- **蝴蝶精装：** 将展开相邻的内页放在一张纸上单面打印，然后按照顺序把隔页相邻的两个内页背靠背粘成一张，最后把封面粘上。页码数要求是2的倍数。

4. 印后工艺

为了使画册更加精美，可以对封面进行二次加工，例如覆膜、烫金、起凸等。

1）覆膜

覆膜又称过塑、过胶等，是指以透明塑料薄膜通过热压覆贴到印刷品表面，起保护及增加光泽的作用。覆膜可以细分为光膜和哑膜两种。

- **光膜：** 表面亮丽、表现力强，多用于产品类印刷品。
- **哑膜：** 表面不反光，高雅，多用于形象类印刷品。

2）模切

模切可以把印刷品或者其他纸制品按照事先设计好的图形制作成模切刀版进行裁切，从而使印刷品的形状不再局限于直边直角，如图8-9所示。

3）烫金/烫银

烫金/烫银利用热压转移的原理，将电化铝中的铝层转印到承印物表面以形成特殊的金属效果。烫金纸材料分很多种，其中有金色、银色、镭射金、镭射银、黑色、红色、绿色等多种多样，如图8-10所示。

图 8-9 图 8-10

4）压纹

通过一种凹凸纹理模具，在一定的压力和温度作用下使承压包装材料产生变形，形成有明显的浮雕立体感效果，以增强封面的艺术感染力，如图8-11所示。压纹工艺一般都是整版压纹，纹理的深浅与包装材料的厚薄有关系。

5）UV上光

UV上光即紫外线上光。它是以UV专用的特殊涂剂精密、均匀地涂于印刷品的表现或局部区域后，经紫外线照射，在极快的速度下固化，如图8-12所示。

图 8-11 图 8-12

6）压凹/起凸

压凹是指利用凹模板（阴模板）通过压力作用，将印刷品表面压印成具有凹陷感的浮雕状的图案，如图8-13所示。起凸是指利用凸模板（阳模板）通过压力作用，将印刷品表面压印成具有立体感的浮雕状的图案，如图8-14所示。

图 8-13

图 8-14

8.2 课堂实战：烘焙类宣传画册

学习了关于宣传画册的知识，下面将其应用到实际，为kk Bakery烘焙店设计宣传画册。

8.2.1 诉求解析

kk Bakery烘焙店是集面包、蛋糕订制的西点店，目前准备和婚礼策划公司合作，推出私人订制的婚礼蛋糕系列，需要一本向客户介绍婚礼蛋糕的画册。请根据以下要求设计宣传册。

- **尺寸要求：** 210 mm×210 mm（成品），平钉12 p。
- **设计要求：** 色调统一，简洁大气，要求原创性。
- **内容说明：** 具体的内容参考素材文档。

8.2.2 设计理念

针对客户提出的要求进行分析，该画册选用的为方版，在设计时主要将其分为两部分：封面、封底和内页。

- **封面、封底：** 封面选用婚礼蛋糕的应用场景，加以渐变隐现效果，在上方摆放主题文字和Logo；封底同样以照片为底，在中心摆放公司联系方式和二维码。
- **内页：** 内页的主色调为绿色和咖色。2～3页介绍婚礼蛋糕的起源，4～7页介绍婚礼蛋糕装饰选项，8～11则是以往私人订制的蛋糕、套餐案例照片。

8.2.3 设计详解

本案例用到的软件主要是InDesign、Photoshop。在整个设计中用到的知识点有新建文档、矩形框架工具、文字工具、渐变羽化、定向羽化、矩形工具、图层样式等。最终效果如图8-15所示。

图 8-15

1. 制作封面、封底

步骤 01 启动InDesign软件,单击"新建"按钮,在弹出的"新建文档"对话框中设置参数,如图8-16所示。

步骤 02 单击"边距和分栏"按钮,在弹出的"新建边距和分栏"对话框中设置参数,如图8-17所示。

图 8-16 图 8-17

步骤 03 选择"矩形框架工具" ⊠绘制框架，如图8-18所示。

图 8-18

步骤 04 将素材拖入文档中，右击鼠标，在弹出的快捷菜单中选择"适合"|"按比例填充框架"命令，效果如图8-19所示。

图 8-19

步骤 05 双击矩形框架，选择素材图像用鼠标拖曳调整大小，如图8-20所示。

图 8-20

步骤 06 选中素材，在"属性"面板中单击"对象效果"按钮 fx，在弹出的菜单中选择"渐变羽化"选项，如图8-21所示。

步骤 07 在弹出的"效果"对话框中设置参数，如图8-22所示。

图 8-21　　　　　　　　　　　　　　　　　　　　图 8-22

步骤 08 按Ctrl+L组合键锁定图层，效果如图8-23所示。

图 8-23

步骤 09 选择"文字工具"拖动绘制文本框，输入文字并设置参数，如图8-24所示。

步骤 10 设置文字颜色（C：57、M：59、Y：77、K：10），调整文本框至合适大小，如图8-25所示。

图 8-24　　　　　　　　　　　　　　　　　　　图 8-25

步骤 11 置入素材Logo，调整大小和位置，如图8-26所示。

图 8-26

步骤 12 绘制矩形选框，置入素材后调整显示，如图8-27所示。

图 8-27

步骤 13 选中素材，在"属性"面板中单击"对象效果"按钮 *fx.*，在弹出的菜单中选择"基本羽化"选项，在弹出的"效果"对话框中设置参数，如图8-28所示，效果如图8-29所示。

图 8-28

图 8-29

步骤 14 在控制栏中调整不透明度为50%，效果如图8-30所示。

图 8-30

步骤 15 选择"矩形工具"绘制矩形并设置填充颜色（C：7、M：13、Y：25、K：0），借助参考线使其居中对齐，如图8-31所示。

图 8-31

步骤 16 在控制栏中调整不透明度为60%，效果如图8-32所示。

图 8-32

步骤 17 启动Photoshop，打开素材"二维码.png"，双击该图层，在弹出的"图层样式"对话框中按住Alt键向左拖动滑块，如图8-33所示，效果如图8-34所示。

图 8-33 图 8-34

步骤 18 回到InDesign，将素材文件拖曳至文档中，调整大小，效果如图8-35所示。

图 8-35

步骤 19 按住Alt键移动复制Logo，调整至合适大小，移动至二维码左侧，如图8-36所示。

图 8-36

步骤 20 选择"文字工具"拖动绘制文本框，输入文字并设置参数，如图8-37所示。

步骤 21 调整文本框，如图8-38所示。

图 8-37

图 8-38

步骤 22 按住Alt键移动复制文本框，更改文字内容后调整字间距，如图8-39所示。

步骤 23 效果如图8-40所示。

图 8-39

图 8-40

2. 制作内页一（2～3）

步骤 01 在"页面"面板中双击选择页面2，如图8-41所示。

步骤 02 使用"矩形框架工具"绘制框架，置入素材后调整显示，如图8-42所示。

图 8-41

图 8-42

步骤 03 单击"矩形工具"绘制矩形并填充颜色（C：27、M：19、Y：23、K：0），如图8-43所示。

图 8-43

步骤 04 选择"文字工具"绘制文本框，输入文字后在"字符"面板中设置参数，如图8-44所示。

步骤 05 更改字体颜色（C：80、M：65、Y：99、K：47）和文本框大小，如图8-45所示。

图 8-44　　　　　　　　　　　　　　　　　图 8-45

步骤 06 选择"矩形工具"绘制矩形，设置填充为"无"，描边2点（C：80、M：65、Y：99、K：47），效果如图8-46所示。

图 8-46

步骤 **07** 选中素材，在"属性"面板中单击"对象效果"按钮 *fx.*，在弹出的菜单中选择"渐变羽化"选项，在弹出的"效果"对话框中设置参数，如图8-47所示。

步骤 **08** 效果如图8-48所示。

图 8-47 图 8-48

步骤 **09** 按Ctrl+C组合键复制，按Ctrl+V组合键粘贴，更改描边为1点。调整大小后选中两个矩形框，在"属性"面板中单击"水平居中对齐"按钮 ▦ 和"垂直居中对齐"按钮 ▦，效果如图8-49所示。

图 8-49

步骤 **10** 选择"文字工具"绘制文本框，输入文字后在"字符"面板中设置参数，如图8-50所示，效果如图8-51所示。

图 8-50 图 8-51

步骤 **11** 复制并粘贴文字，更改填充颜色（C：46、M：24、Y：49、K：0）后，调整位置，效果如图8-52所示。

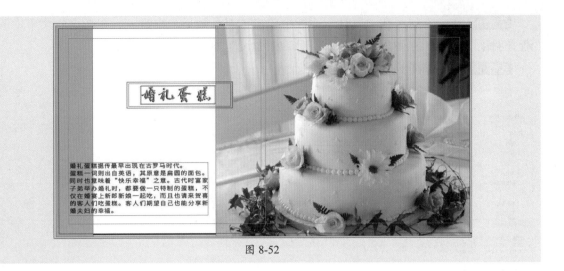

婚礼蛋糕据传最早出现在古罗马时代。
蛋糕一词则出自英语，其原意是扁圆的面包。
同时也意味着"快乐幸福"之意。古代时富家
子弟举办婚礼时，都要做一只特制的蛋糕，不
仅在婚宴上新郎新娘一起吃，而且也请来贺喜
的客人们吃蛋糕。客人们期望自己也能分享新
婚夫妇的幸福。

图 8-52

3. 制作内页二（4～5）

步骤 01 选择页面3，使用"矩形框架工具"绘制框架，如图8-53所示。

图 8-53

步骤 02 分别将素材"4.jpg"置入矩形框架中，调整显示范围，如图8-54所示。

图 8-54

步骤 03 为剩下的矩形选框填充颜色（C：52、M：56、Y：27、K：2），效果如图8-55所示。

图 8-55

步骤 04 按住Alt键移动复制页面2上的文字至页面3，如图8-56所示。

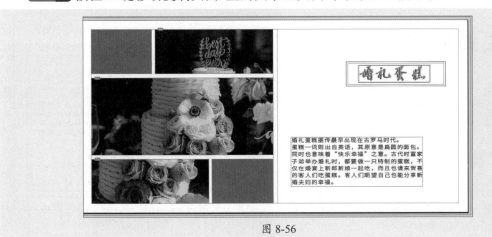

图 8-56

步骤 05 调整矩形框的大小，更改描边颜色（C：62、M：70、Y：98、K：36）后，分别将描边大小更改为3点和2点，效果如图8-57所示。

图 8-57

步骤06 更改文字内容和颜色，如图8-58所示。

图 8-58

步骤07 更改底部文字颜色和内容，如图8-59所示。

步骤08 执行"文字"|"项目符号列表和编号列表"|"应用项目符号"命令，效果如图8-60所示。

图 8-59 图 8-60

步骤09 在Photoshop中打开素材文件，如图8-61所示。

步骤10 使用工具抠除背景，并存储为png格式的文档，如图8-62所示。

图 8-61 图 8-62

步骤 11 回到InDesign，将素材文件拖至文档中，调整大小，如图8-63所示。

图 8-63

4. 制作内页三（6～11）

步骤 01 选择页面4，使用"矩形框架工具"绘制框架并置入素材图像，调整显示，如图8-64所示。

图 8-64

步骤 02 调整左上图像的不透明度为50%，效果如图8-65所示。

图 8-65

步骤 03 选择"矩形工具"绘制矩形并填充颜色（C：27、M：19、Y：23、K：0），调整不透明度为50%，效果如图8-66所示。

图 8-66

步骤 04 复制移动页面2中的文字，更改内容和大小，如图8-67所示。

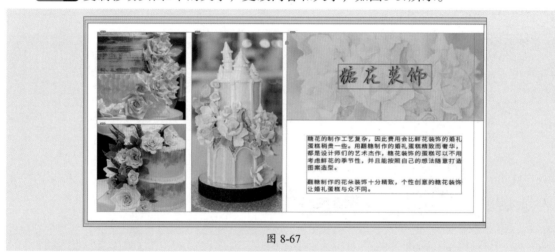

图 8-67

步骤 05 选择"矩形工具"绘制矩形并填充颜色，排列至底层，如图8-68所示。

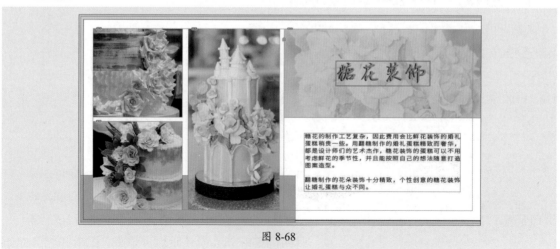

图 8-68

步骤 06 选择页面5，使用"矩形工具"绘制矩形并填充颜色，如图8-69所示。

图 8-69

步骤 07 使用"矩形框架工具"绘制框架并置入素材图像，调整显示，如图8-70所示。

图 8-70

步骤 08 使用"文字工具"和"矩形工具"制作文字部分内容，如图8-71所示。

图 8-71

步骤 09 选择页面6，使用"矩形框架工具"绘制框架并置入素材图像，调整显示，设置不透明度为30%，效果如图8-72所示。

图 8-72

步骤 10 使用"矩形框架工具"绘制框架并置入素材图像，调整显示，如图8-73所示。

图 8-73

步骤 11 选择"矩形工具"绘制矩形并填充颜色，排列至底层，如图8-74所示。

图 8-74

步骤12 在"属性"面板中单击"对象效果"按钮 *fx.*，在弹出的菜单中选择"渐变羽化"选项，在弹出的"效果"对话框中调整渐变色标，应用后调整框架宽度，如图8-75所示。

图 8-75

步骤13 复制页面5中右上角的文字和矩形，更改文字和矩形的颜色，效果如图8-76所示。

图 8-76

读 书 笔 记

课后练习 制作二十四节气宣传画册目录

下面将综合使用InDesign中的工具制作二十四节气宣传画册目录，尺寸为210 mm×210 mm，效果如图8-77所示。

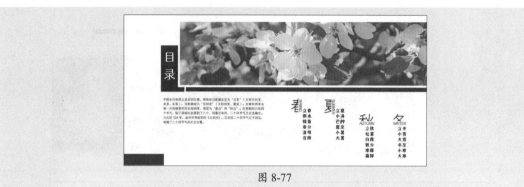

图 8-77

1. 技术要点

①选择"矩形框架工具"绘制框架并填充图像。

②选择"直排文字工具"输入文字。

③选择"矩形工具"遮盖部分文字。

2. 分步演示

分步演示效果，如图8-78所示。

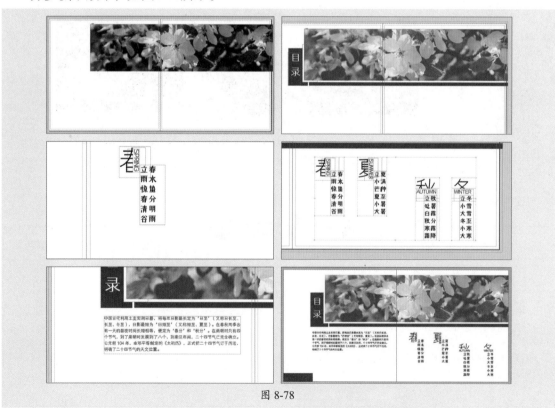

图 8-78

非遗之宣纸传统制作技艺

　　造纸术为中国古代四大发明之一，宣纸是传统手工纸品最杰出的代表，居文房四宝之首，迄今已有一千五百多年的历史。

　　宣纸产地在安徽泾县，适宜宣纸的取材与制造。宣纸质地纯白细密，纹理清晰，绵软坚韧，百折不损，光而不滑，吸水润墨，宜书宜画，防腐防蛀，故有"纸寿千年""纸中之王"的美称。通过长期的传承实践，宣纸制作中的原材料选用加工、成纸制作的知识和技术体系不断发展完善，以传统方式制作的宣纸具备百折不损、墨韵万变、不腐不蛀的优良品质，是展示传承东方水墨艺术意境与神韵的最佳载体。宣纸传统制作技艺的活态传承，为中国书画艺术和中国传统文化的延续、发展做出了突出贡献。2006年，宣纸制作技艺经国务院批准、公布，列入第一批国家级非物质文化遗产名录。2009年，宣纸传统制作技艺被联合国教科文组织列入人类非物质文化遗产代表作名录。（图源：中国非物质文化遗产网）

思政课堂

素材文件

视频文件

第 **9** 章

包装广告设计——
茶叶罐包装设计

内容导读

　　包装设计是将美术与自然科学相结合，用于产品的包装保护和美化方面。本章从包装广告的优势、构成要素、材料选择，以及印后工艺等方面进行讲解，最后通过制作茶叶罐包装进行知识巩固。

思维导图

```
                                    ┌─ 包装广告的优势
图形设计 ┐
         │                          │
色彩设计 ┼─ 包装广告的构成要素 ──┐  │                    ┌─ 纸张类
         │                       │  │                    │
文字设计 ┘                       └─ 包装广告基础 ─┐      ├─ 金属类
                                     知识准备      │      │
                                                   └─ 包装广告的材料选择 ┼─ 塑料类
包装广告的印后工艺 ──────────────┘                        │
                                                          ├─ 玻璃类
                                                          │
                                                          └─ 木制类
```

9.1　包装广告基础知识准备

包装广告是印在商品包装物上的广告，如包装正面、包装盒上。在对产品进行包装设计时，需了解适合该产品的包装材料、符合产品传达理念与适合消费群体的设计。好的包装设计可以使产品在众多同类产品中脱颖而出，吸引顾客购买，如图9-1所示。

图 9-1

9.1.1　包装广告的优势

包装广告作为广告中的"无声的推销员"，不同于其他的广告形式，具有以下优势。

- **极具广度和深度**：包装广告和商品一体，没有任何时间和空间限制。
- **具有黏性**：只要产品包装还存在，就一直可以为该产品代言。
- **吸引注意力**：包装载体广告是唯一能做到有效阅读率达到100%的媒体形式。
- **精准**：包装载体广告相较于其他广告传播方式更为精准。
- **极低的广告制作成本，合理的广告传播成本**：相对于广告的精准投放效果，广告的传播成本较为合理；至于广告的制作成本几乎可以忽略不计。
- **充分满足各个行业的广告投放需求**：如餐饮、娱乐、住宿、服装、零售、教育、培训、旅游、IT等所有行业。

9.1.2　包装广告的构成要素

包装是品牌理念、产品特性、消费心理的综合反映，直接影响到消费者的购买欲。构图设计是包装设计的灵魂，主要分为图形设计、色彩设计和文字设计。

1. 图形设计

图形就表现形式上可分为商标、实物图形和装饰图形。

- **商标**：即产品的标志、品牌的象征，具有较强的识别性，如图9-2所示。
- **实物图形**：采用绘画或摄影写真等方式表现，可突出产品的真实形象，给消费者直观的形象，如图9-3所示。

图 9-2

图 9-3

- **装饰图形：** 分为具象和抽象两种表现方式。具象的人、物或风景纹样用来表现包装的内容物及属性，如图9-4所示；抽象则多用点、线、面、色块或肌理构成画面，使包装醒目、更具形式感，如图9-5所示。

图 9-4

图 9-5

操作提示

图形的设计可从产品成分、产品本身、产品原产地、产品生产过程、产品属性、产品或品牌故事、产品标志或辅助图形、产品相关设计元素、产品主要消费者对象、产品功效、产品吉祥物等方面进行提取。

2. 色彩设计

色彩的选择是包装设计中至关重要的，起到对产品美化和突出产品的作用。在包装设计时，需根据产品的特点和消费群体的喜好进行选择，如图9-6、图9-7所示。不同的商品有不同的特点与属性，相应的包装颜色也有所不同。

- 食品类的包装以鲜明的暖色系为主。
- 化妆类的包装以柔和色系为主。
- 儿童类的包装以鲜艳的纯色为主。
- 科技类的包装以蓝色、中灰、黑色系为主。
- 体育类的包装以鲜艳明亮的色系为主。
- 小五金、机械类的包装以蓝、黑等深色系为主。

图 9-6

图 9-7

3. 文字设计

文字是包装设计中必不可少的部分。文字内容应简明、真实、易读；字体设计应反映商品的特点、性质、有独特性，并具备良好的识别性和审美功能；文字的编排与包装的整体设计风格应和谐，如图9-8、图9-9所示。

图 9-8

图 9-9

9.1.3　包装广告的材料选择

材料是包装的载体，合理选择材料是至关重要的。一般选材时，需以科学性、经济性、实用性为基本准则。下面对一些常见的包装材料进行介绍。

- **纸张类**：纸张是包装中运用较多的包装材料。常见的包装纸有：牛皮纸、玻璃纸、蜡纸、铜版纸、瓦楞纸、白纸板。
- **金属类**：金属类包装的主要形式有各种金属罐、金属软管等，主要应用于生活用品、饮料、罐头包装中，如图9-10所示。常见的金属包装有：马口铁、铝箔、铝。
- **塑料类**：塑料类的包装具有高强度、防潮性、保护性、防腐性等特点，主要应用于食品、饮料、洗化用品包装中，如图9-11所示。常见的塑料包装有：封口膜、收缩膜、塑料膜、缠绕膜、热收缩膜、中空板等。

图 9-10

图 9-11

- **玻璃类**：玻璃类的包装具有耐酸、稳定、透明等特点，主要用于饮料、酒类、化妆品、食品包装中。使用玻璃作为包装时，常附加纸包装，如图9-12所示。
- **木制类**：木制类包装主要用于制作木桶、木盒、木箱等，如图9-13所示。木制类包装主要用于特色包装、个性包装，适用于土特产、高档礼品或具有传统风格的商品。常见的木制类包装材料有：木板、软木、胶合板、纤维板等。

图 9-12

图 9-13

知识点拨

　　随着科技的发展，复合包装材料也深受市场的喜爱。复合包装材料是指将两种或两种以上具有不同特性的材料复合在一起，形成具有综合性质的包装材料，具有防水、抗油、耐热等特性，在食品、药品、生活用品等包装上，其中食品工业上使用得最多，大致可用于以下几种食品。

- **固体食品**：如方便面、奶糖、巧克力、茶叶、各类干果、膨化食品的包装。
- **液体食品**：如牛奶、果汁、油醋等包装。
- **保鲜食品**：各种生鱼、鲜肉、禽蛋等包装。

9.1.4 包装广告的印后工艺

为了提升包装的美感和品质，可在印刷后进行印后加工处理。

- **覆膜**：又称过塑、裱胶、贴膜等，是指以透明塑料薄膜通过热压覆贴到印刷品表面，起保护及增加光泽的作用。

- **烫印：** 又称热压印刷，是将需要烫印的图案或文字制成凸型版，借助压力和温度，将各种铝箔片印制到承印物上，呈现出金属光泽，使产品具有高档的质感。
- **上光上蜡：** 上光是指在印刷品表面涂或喷上一层无色透明涂料，对包装的表面起到防水防油污的作用，起到很好的阻隔作用。
- **压印：** 使用凹凸模具，在一定的压力作用下，使印刷品基材发生塑性变形。压印的各种凸状图文和花纹显示出深浅不同的纹样，具有明显的浮雕感，增加了印刷品的立体感和艺术感染力。
- **模切压痕：** 又称压切成型、扣刀等。当包装印刷纸盒需要切制成一定形状时，可通过模切压痕工艺来完成。
- **烫金：** 将金属印版加热，施箔，在印刷品上压印出金色文字或图案。
- **UV：** 在图案上面裹上一层光油，提升印品的炫彩效果，并保护产品表面。
- **冰点雪花：** 在金卡纸、银卡纸、镭射卡纸、PVC等承印物上经紫外光照射起皱及UV光固化后，在印品表面形成的一种具有细密砂感、手感细腻的效果。
- **逆向磨砂：** 通过若干次特殊的底油或光油处理才能完成，最终印品表面形成局部高光泽和局部磨砂低光泽区域。
- **浮雕烫金：** 通过烫金版的变化表现出一种金属感和立体感更强的烫金方式，使烫金图文跳出平面，带来更强的视觉冲击力。
- **镭射转移：** 具有绚丽夺目的视觉效果，能够非常有效地提高包装的档次。
- **光刻纸：** 融合了诸多先进技术，改变了以往单一镭射纹效果的局面，加之独特的防伪功能，不但无法复制抄袭，而且便于消费者直观识别防伪。

如图9-14、图9-15所示分别为使用不同工艺的包装效果。

图 9-14

图 9-15

9.2 课堂实战：茶叶罐包装设计

学习了关于包装广告的知识，下面将其应用到实际，为庐山云雾茶设计包装罐。

9.2.1 诉求解析

庐山云雾茶，是中国名茶系列之一，属于绿茶中的一种。云雾茶风味独特，由于受庐山凉爽多雾的气候及日光直射时间短等条件影响，形成其叶厚，毫多，醇甘耐泡。为了扩

大知名度，现准备在为明前新茶设计新的包装。请根据以下要求设计茶叶罐的新包装。效果如图9-16所示。

图 9-16

- **尺寸要求**：85 mm × 65 mm × 140 mm（马口铁、PE淋膜纸，哑光磨砂质感）。
- **设计要求**：包装用色少而精，简洁明快；文字要易懂、易读、易识别；整体风格淡雅，要求原创性。
- **内容说明**：具体的内容参考素材文档。

9.2.2　设计理念

针对客户提出的要求进行分析，包装罐前后两面放置庐山云雾茶和云山简笔画，左右两面分别为使用方法和产品信息，顶端放置公司Logo。

9.2.3　设计详解

本案例用到的软件主要是Illustrator。在整个设计中用到的知识点有标尺、参考线、椭圆工具、渐变、钢笔工具、圆角矩形工具、剪刀工具、文字工具等。最终效果如图9-17、图9-18所示。

图 9-17　　　　　　　　　　　　　　图 9-18

1. 绘制素材元素

步骤 01 启动Photoshop软件，单击"新建"按钮，在弹出的"新建文档"对话框中设置参数，如图9-19所示。

步骤 02 按Ctrl+R组合键系显示标尺，如图9-20所示。

图 9-19 图 9-20

步骤 03 分别在65 mm、150 mm、235 mm处创建参考线，如图9-21所示。

步骤 04 右击鼠标，在弹出的快捷菜单中选择"锁定参考线"选项。

图 9-21

步骤 05 选择"椭圆工具"，按住Shift键绘制正圆，如图9-22所示。

步骤 06 在"渐变"面板中设置渐变参数，如图9-23所示。

图 9-22 图 9-23

步骤 07 效果如图9-24所示。

步骤 08 向右旋转渐变正圆，如图9-25所示。

图 9-24 图 9-25

步骤 09 选择"圆角矩形工具"绘制矩形，如图9-26所示。

步骤 10 选择"添加锚点工具"添加锚点，如图9-27所示。

图 9-26 图 9-27

步骤 11 选择"剪刀工具"分别单击添加的锚点，如图9-28所示。

步骤 12 使用"选择工具"选择被裁剪的路径，按Delete键删除，如图9-29所示。

图 9-28 图 9-29

步骤 13 按住Alt键移动复制路径，右击鼠标，在弹出的菜单中选择"变换"|"镜像"命令，在弹出的"镜像"对话框中选择"垂直"选项，按Enter键后调整位置，效果如图9-30所示。

步骤 14 添加锚点后使用"剪刀工具"从锚点处剪切路径，按Delete键删除，效果如图9-31所示。

图 9-30 图 9-31

步骤 15 使用相同的方法继续复制、变换、调整路径，效果如图9-32所示。

步骤 16 框选所有路径，右击鼠标，在弹出的快捷菜单中选择"建立复合路径"命令，如图9-33所示。

图 9-32　　　　　　　　　　　　　　图 9-33

步骤 17 在控制栏中单击"描边"按钮，在弹出的菜单中设置圆角端点和圆角连接边角，如图9-34所示。

步骤 18 效果如图9-35所示。

图 9-34　　　　　　　　　　　　　　图 9-35

步骤 19 选择"钢笔工具"绘制路径，如图9-36所示。

图 9-36

步骤 **20** 选择"直线段工具"，按住Alt键绘制直线路径（描边为圆角、1 pt）。选中两个路径，按Ctrl+G组合键创建组，效果如图9-37所示。

图 9-37

步骤 **21** 选择"钢笔工具"绘制形状路径，选中三个路径，按Ctrl+G组合键创建组，如图9-38所示。

图 9-38

2. 制作主视觉

步骤 **01** 将素材元素摆放到合适的位置，如图9-39所示。

步骤 **02** 选择"文字工具"输入文字并设置参数，如图9-40所示，效果如图9-41所示。

图 9-39 图 9-40 图 9-41

步骤 03 选择"文字工具"输入两组文字并设置参数，如图9-42所示，效果如图9-43所示。

图 9-42　　　　　　　　　　　　　　　　图 9-43

步骤 04 置入素材文件，如图9-44所示。

步骤 05 输入文字并设置参数，如图9-45所示，效果如图9-46所示。

图 9-44　　　　　　　　　　图 9-45　　　　　　　　　　图 9-46

步骤 06 拖动鼠标框选画板中的素材，按Ctrl+G组合键创建组，按住Alt键移动复制，效果如图9-47所示。

图 9-47

步骤 07 选择"文字工具",在第二个和第三个参考线的居中位置输入文字并设置参数,如图9-48所示,效果如图9-49所示。

图 9-48　　　　　　　　　　　　　　　图 9-49

步骤 08 继续输入文字并设置参数,如图9-50所示,效果如图9-51所示。

图 9-50　　　　　　　　　　　　　　　图 9-51

步骤 09 继续输入文字,设置字号分别为9 pt、8 pt,效果如图9-52所示。

步骤 10 按住Alt键移动复制文字并更改文字内容,如图9-53所示。

图 9-52　　　　　　　　　　　　　　　图 9-53

231

步骤 11 选择最后一组文字，在"段落"面板中设置避头尾集为"严格"，如图9-54所示，效果如图9-55所示。

图 9-54 图 9-55

步骤 12 输入多组文字并设置参数，如图9-56所示。

步骤 13 选择文字，在控制栏中单击"水平左对齐"按钮、"垂直居中分布"按钮，效果如图9-57所示。设置完成后按Ctrl+G组合键创建组。

图 9-56 图 9-57

步骤 14 选择"矩形工具"绘制文档大的矩形，填充5%灰色，按Shift+Ctrl+[组合键将其置于底层，按Ctrl+2组合键锁定图层，效果如图9-58所示。

图 9-58

步骤15 置入素材"条形码",效果如图9-59所示。

步骤16 置入素材"二维码",效果如图9-60所示。

图 9-59　　　　　　　　　　　　　　　　图 9-60

步骤17 选择"矩形工具"绘制矩形,填充白色,然后调整图层顺序,效果如图9-61所示。

步骤18 选择"画板工具",在空白处拖动创建画板,在控制栏中设置宽度为85 mm、高度65 mm,如图9-62所示。

图 9-61　　　　　　　　　　　　　　　　图 9-62

步骤19 选择"矩形工具"绘制文档大的矩形,填充5%灰色,按Ctrl+2组合键锁定图层,效果如图9-63所示。

步骤20 置入素材居中显示,如图9-64所示。

图 9-63　　　　　　　　　　　　　　　　图 9-64

课后练习 | 制作口罩包装盒

下面将综合使用工具制作口罩包装盒，尺寸为19 cm×9 cm×10 cm，效果如图9-65所示。

图 9-65

1. 技术要点

①选择"矩形工具""圆角矩形工具"绘制包装刀版图。

②在"路径查找器"中生成不规则图形。

③使用"矩形工具""文字工具"制作文字部分。

2. 分步演示

分步演示效果，如图9-66所示。

图 9-66

非遗之二十四节气

二十四节气是指干支历中表示季节、物候、气候变化，以及确立"十二月建"的特定节令，于汉代用来指导农事。

二十四节气是上古农耕文明的产物，它是上古先民顺应农时，通过观察天体运行，认知一岁中时令、气候、物候等变化规律所形成的知识体系。二十四节气把太阳周年运动轨迹划分为24等份，每一等份为一个节气，始于立春，终于大寒，反映了太阳对地球产生的影响。

经历史发展，农历吸收了干支历的节气成分作为历法补充，并通过"置闰法"调整使其符合回归年，形成阴阳合历，二十四节气也就成为了农历的一个重要组成部分。在国际气象界，二十四节气被誉为"中国的第五大发明"。

参考文献

[1] 姜侠，张楠楠. Photoshop CC图形图像处理标准教程 [M]. 北京：人民邮电出版社，2016.

[2] 周建国. Photoshop CC图形图像处理标准教程 [M]. 北京：人民邮电出版社，2016.

[3] 孔翠，杨东宇，朱兆曦. 平面设计制作标准教程Photoshop CC+Illustrator CC [M]. 北京：人民邮电出版社，2016.

[4] 沿铭洋，聂清彬. Illustrator CC平面设计标准教程 [M]. 北京：人民邮电出版社，2016.